데일리 손글씨&손그림

밥팅의
다이어리
꾸미기

밥팅의 다이어리 꾸미기

지은이 밥팅
펴낸이 임상진
펴낸곳 (주)넥서스

초판 1쇄 발행 2018년 8월 10일
초판 6쇄 발행 2020년 1월 17일

출판신고 1992년 4월 3일 제311-2002-2호
주소 10880 경기도 파주시 지목로 5
전화 (02)330-5500 팩스 (02)330-5555

ISBN 979-11-6165-396-9 13640

이 도서의 국립중앙도서관 출판예정도서목록(CIP)은
서지정보유통지원시스템 홈페이지(http://seoji.nl.go.kr)와
국가자료공동목록시스템(http://www.nl.go.kr/kolisnet)에서 이용하실 수 있습니다.
(CIP제어번호 : CIP2018023588)

www.nexusbook.com

데일리 손글씨&손그림

밥팅의 다이어리 꾸미기

밥팅 지음

넥서스

방치했던 다이어리를
다시 책상위에 꺼내 놓은 것
그것만으로도 이미
당신은 다꾸의 고수입니다.

나만의 방법으로 나다운 일상을 기록하다

"필통 구경해도 돼?"

통통한 몸, 늘 쓰고 다녔던 도수 높은 안경 때문에 어렸을 때부터 저에게는 심한 외모 콤플렉스가 있었어요. 낯선 사람에게 말을 잘 걸지 못했고, 새로운 친구들을 사귀어야 하는 새 학기를 가장 두려워했었죠. 그렇게 자존감이 낮았던 어린 시절, 친해지고 싶은 친구에게 어떻게 다가가야 할지 망설여질 때마다 제가 건넸던 말이에요. 좋아하는 필기구 브랜드를 공유하고 수업 시간에는 서로 펜을 바꿔 쓰면서 새로운 친구들과 쉽게 가까워질 수 있었죠.

볼펜 잡기도 힘들어했던 초등학생 시절부터 넘어짐의 연속이었던 고등학생 시절을 지나 손글씨를 쓰는 것이 직업이 된 지금까지, 제가 쓰러지고 다시 일어나는 그 과정에서 늘 저와 함께했던 것은 다름 아닌 필통 속 필기구들이었어요. 좋아하는 친구와 교환일기를 쓰며 고민을 털어놓기도 하고, 부모님과 싸웠을 때 혼자 몰래 일기장에 하소연을 하기도 하고. 지금까지 겪어 왔던 모든 일을 항상 펜으로 어딘가에 기록하며 하루하루를 보냈어요. 쥐고 있는 펜 하나로 내가 가진 추억들을 어떻게 예쁘게 기록하고 간직할 수 있는지 그 방법을 알려 주는 표지판과 같은 책을 만들어 보자는 생각으로 이 책을 쓰기 시작했습니다.

흐릿해지는 추억을 좀 더 선명하게 만들어 주고, 잊고 싶지 않은 기억을 그대로 보관해 주는 가장 좋은 방법이 '다이어리'라고 저는 생각해요. 이 책을 읽는 많은 분들이 일상을 손으로 직접 기록하고, 그 기록에 다양한 재료들을 활용해 살을 붙여서 '나다운 일상'이 담긴 '나만의 다이어리'를 만들 수 있도록 도와드리는 것, 그것이 제가 이 책을 쓰는 목표예요.

마스킹테이프, 사진, 스티커 등 다양한 재료를 활용해 다이어리를 꾸미는 방법부터 펜 하나만으로 여러 가지 손글씨를 쓰는 방법 등 필요에 따라 골라서 볼 수 있는 팁들을 가득 담았어요. 많은 분들이 이 책을 맛있게 활용해서 '나다운 다이어리'를 만들 수 있기를 바랍니다.

저자 밥팅

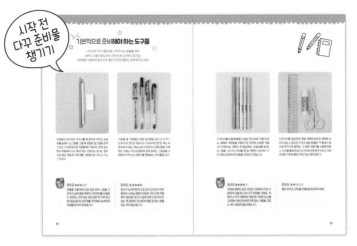

시작 전 다꾸 준비물 챙기기

다이어리 꾸미기에 익숙하지 않은 분들을 위해 어떤 다이어리를
사야 할지, 어떤 펜으로 써야 할지 찬찬히 알려 드려요!

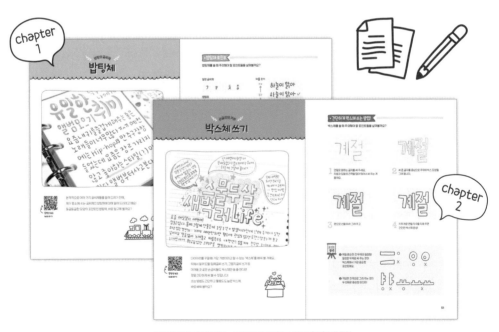

chapter 1

chapter 2

예쁜 다이어리는 예쁜 글씨로 꾸며야 제맛!
삐뚤빼뚤 글씨 때문에 괴로워하지 말고, 차근차근 함께 따라 써 보세요.

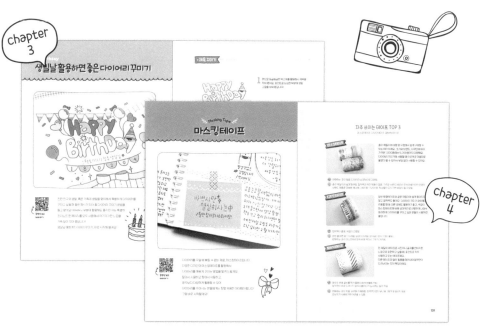

소중한 추억을 나만의 방식으로 기록하기!
여러 가지 재료들로 나의 일상을 기록할 수 있어요.

저자 밥팅 님의 동영상을 보면서
따라 해 보세요. 간단한 팁만 알아도
누구나 쉽게 멋진 다이어리를 만들 수
있습니다.

QR코드를
촬영해 보세요~

Contents

시작 전
다꾸 준비물
챙기기

Intro

기본적으로 준비해야 하는 도구들

다이어리 꾸미기를 처음 시작하시는 분들을 위해
어떤 도구들이 필요한지 간단하게 소개해 드릴게요!
기본템을 사용할 때 알아 두면 좋은 간단한 꿀팁도 함께 알려 드려요.

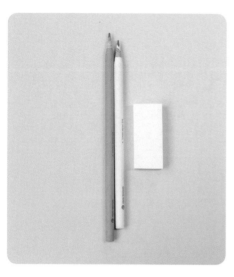

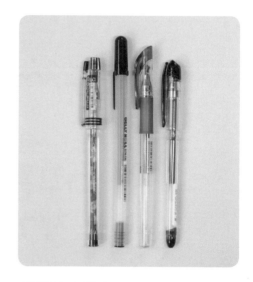

오랫동안 다이어리 꾸미기를 해 왔지만 아직도 손글씨를 쓸 때나 손그림을 그릴 때 연필로 밑그림을 먼저 그리고 그 뒤에 펜으로 작업할 때가 많아요. 한번 실수해서 처음부터 다시 해야 하는 것보다는 낫다는 생각으로 항상 연필과 지우개를 기본템으로 가지고 다니고 있어요.

기본템 중 기본템인 검정 잉크펜은 굵기가 0.25~0.3mm인 펜 한 개와 0.5~0.6mm인 펜 한 개는 꼭 준비해 두세요. 욕심 내서 이것저것 브랜드별로 구매하는 것보다 자신의 필체와 손에 잡히는 그립감을 고려해서 자주 쓰는 브랜드를 정해 놓는 것이 좋답니다!

 깨알 꿀팁

중요도 ★★★☆☆

연필을 고를 때에 진한 심은 비추! 그림을 그리다가 손에 묻은 흑연이 다이어리를 더럽힐 수 있어요. 지우개는 부드러운 떡 지우개나 펜 타입으로 된 지우개를 추천해요! 섬세하게 작업할 때 아주 편합니다.

중요도 ★★★★★

잉크가 늦게 마르거나 잘 끊기고 잉크가 자주 뭉쳐서 나오는 펜은 다이어리 꾸미기에 적합하지 않아요! 잉크가 쉽게 마르고 잘 번지지 않는 펜 중에서 자신에게 제일 잘 맞는 펜을 찾는 것이 중요합니다.

다이어리를 꾸밀 때 빠질 수 없는 것이 바로 '색깔'인데요. 때때로 색연필을 사용하기도 하지만 선명한 색을 내기 위해서는 색펜이 꼭 필요해요. 손글씨를 쓸 때, 손그림을 그리거나 채색할 때 등 색펜은 다이어리 꾸미기에서 굉장히 큰 비중을 차지하고 있답니다.

다이어리를 깔끔하게, 혹은 여백은 없지만 복잡해 보이지 않는 느낌으로 꾸미고 싶은 분들은 '자'를 필수품으로 챙기시면 좋아요. 그 외에 색종이를 사용할 때에나 사진을 붙일 때 등 내 다이어리에 맞게 자르고 다듬으려면 가위와 풀은 무조건 필수템이겠죠?!

중요도 ★★★★☆
색펜은 종류도 많고 색상도 다양해서 막상 구매하러 갔을 때 고르기가 어려울 거예요. 취향이나 자주 사용하는 재료 등 다양한 요소를 고려해서 본인의 분위기에 맞는 색들을 고르는 것이 굉장히 중요하답니다.

중요도 ★★☆☆☆
풀은 무조건 고체 풀(딱풀)을 준비해 주세요.

펜의 종류와 장단점

다이어리 꾸미기에서 가장 기본이 되는 것은 바로 펜!
기본적인 펜의 종류와 그 펜이 가지고 있는 특징에 대해서
간단하게 짚고 넘어가 볼까요?

유성펜 예) 볼펜

기름과 같이 끈적거리는 성질을 가지고 있는 펜이에요.
그런 성질 때문에 글을 쓸 때 꾹꾹 눌러 써 내려가야 한다는 특징이 있어요.

😍 잘 마르고 번지지 않아요.
 잘 증발하지도 않아서 뚜껑을 닫지 않고 사용해도 괜찮아요.

😫 필기감이 다른 펜들에 비해 상대적으로 무거워요(눌러서 써야 함).
 오래 쓰다 보면 잉크가 뭉쳐서 나오는 경우가 있어요.

수성펜 예) 컴퓨터용 사인펜, 만년필

잉크가 물의 성질을 가지고 있어서 쉽게 번져요.

😍 필기감이 가볍고 발색이 좋아요.

😫 쉽게 번지기 때문에 조심해서 사용해야 해요.
 잘 증발하기 때문에 사용 후에는 무조건 뚜껑을 닫아 놓아야 해요.

중성펜 예) 문구점에서 쉽게 볼 수 있는 잉크펜, 젤러펜

유성펜과 수성펜의 중간 성질을 가지고 있어요.
물이 묻어도 번지지 않으면서 글을 쓸 때는 부드럽게 잘 써져요.

😍 끊김이 거의 없고 잉크가 빨리 말라 번질 위험도 적어요.

😫 단점은 딱히 없어요.

0.25~0.38mm 손글씨 주변에 작은 그림을 그려 줄 때나 디테일한 부분을
 묘사할 때 사용하면 좋아요.

0.5~0.6mm 잉크도 끊김 없이 잘 나오고 손글씨나 필체 연습할 때 사용하면 편해요.

0.7~1.0mm 제목을 꾸미거나 혹은 전체적인 큰 틀을 잡을 때 좋아요.

나에게 맞는 다이어리 찾기

새해가 되면 "올해에는 다이어리를 꼭 밀리지 않고 써야지!"
하는 마음으로 문구점에 들르신 적이 있나요?
그런데 겉모양만 보고 다이어리를 구매했다가
속 구성이 자기 스타일과는 맞지 않아서 다이어리를 쓰지 않게 되는 경우가 많아요.
나에게는 어떤 유형의 다이어리가 잘 맞을지 알아볼 수 있도록
'다이어리의 4가지 유형'에 대해 자세히 알려 드릴게요!

세로형 다이어리

일기용 ★★★☆☆ 플래너용 ★★★☆☆
꾸미기용 ★★★★☆ 공간 활용도 ★☆☆☆☆

시중에서 가장 많이 파는 유형의 다이어리 중 하나이기도
하고, 다이어리 꾸미기에 아직 익숙하지 않은 분들이 조금씩
꾸미면서 사용하기에 부담 없는 스타일이에요. 일기 형식으로
간단하게 일과를 적거나, 스티커와 마스킹테이프를 조금씩만
사용해도 간단하지만 예쁘게 채울 수 있어요!

가로형 다이어리

일기용 ★★★☆☆ 플래너용 ★★☆☆☆
꾸미기용 ★★☆☆☆ 공간 활용도 ★★★★☆

세로형 다이어리와 마찬가지로 흔한 다이어리 구성 중
하나예요. 가로로 긴 구조이다 보니 오른쪽은 계획표, 왼쪽은
가계부처럼 칸을 나눠서 공간을 효율적으로 활용하기에
편한 다이어리입니다. 하지만 초보자분들이 다이어리
꾸미기용으로 쓸 때에는 조금 어려울 수 있어요. 박스체를
적다가 공간이 모자라거나, 스티커를 붙였더니 글씨를 쓸
자리가 없어지는 난감한 상황이 생길 수도 있답니다.

와이드형 다이어리

일기용 ★★★★☆ 플래너용 ★★★★☆
꾸미기용 ★★☆☆☆ 공간 활용도 ★★★☆☆

와이드형 다이어리는 일기처럼 글을 쭉쭉 써 내려 갈 때도
좋고, 오늘 할 일을 정리해서 적어 놓는 플래너 역할로도
손색이 없지만, 시중에서 구하기가 어렵고 다이어리 꾸미기에
활용하기는 조금 어려울 수 있다는 것이 단점이에요.
다이어리 꾸미기에서 자주 활용하는 박스체를 써 주거나,
작은 일러스트를 그려 주면 칸이 금방 채워져서 많은 내용을
담지 못하는 점이 가장 아쉬운 부분이에요. 하지만 공간을
반으로 나눠 윗부분은 계획표, 아랫부분은 일기를 쓰는 식으로
활용하기엔 아주 좋답니다!

플래너형 다이어리

일기용 ★☆☆☆☆ 플래너용 ★★★★★
꾸미기용 ★☆☆☆☆ 공간 활용도 ★★☆☆☆

최근엔 다이어리를 다양한 용도로 쓰는 분들이 많아지면서
공부를 하는 학생들이나 메모할 것들이 많은 직장인분들을 위해
플래너형 다이어리가 시중에 많이 판매되고 있어요. '스터디
플래너'보다는 부담 없이 사용할 수 있고, 또 매일 일기를 쓸
수 있도록 만들어진 '기록형 다이어리'와는 사뭇 다른 느낌의
다이어리예요. 그래서 오늘 하루 있었던 일을 기록한다거나
다이어리 꾸미기를 할 때는 적합하지 않지만, 평소에 가방 안에
넣고 다니면서 오늘 할 일을 체크하고 사야 할 것들을 정리하는
등 들고 다니는 '계획표'로는 톡톡히 제 역할을 해낸답니다.

일기용	매일 일기를 쓰기에 불편하지 않은지
플래너용	계획표 짜기에 수월한 구성인지
꾸미기용	펜, 스티커 등 다양한 재료들을 활용해서 꾸미기에 적합한지
공간 활용도	공간을 나누어 일기, 계획표, 가계부 등 다양한 구성을 담을 수 있는지

이 책에서 주로 사용한 재료들

제가 평소에 다이어리 꾸미기를 할 때 자주 손이 갔던 재료들을
이 책을 쓸 때도 많이 활용했어요!
어떤 재료를 활용했는지 간단하게 짚고 넘어가 볼까요?

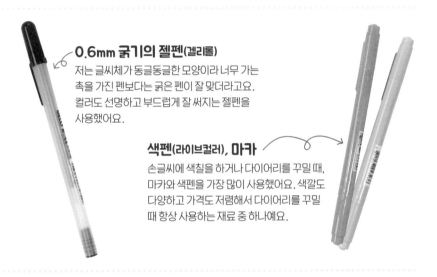

0.6mm 굵기의 젤펜(젤리롤)

저는 글씨체가 동글동글한 모양이라 너무 가는
촉을 가진 펜보다는 굵은 펜이 잘 맞더라고요.
컬러도 선명하고 부드럽게 잘 써지는 젤펜을
사용했어요.

색펜(라이브컬러), 마카

손글씨에 색칠을 하거나 다이어리를 꾸밀 때,
마카와 색펜을 가장 많이 사용했어요. 색깔도
다양하고 가격도 저렴해서 다이어리를 꾸밀
때 항상 사용하는 재료 중 하나예요.

격자무늬가 그려져 있는 노트

글씨체를 연습할 때에는 비율이나 간격이 중요한 요소이다 보니 모눈종이가 사용된 노트를 활용했어요.

스케치북, 드로잉북

종이의 질감이 미끄럽지 않은 스케치북과 드로잉북을 사용했어요. 잉크가 잘 흡수되지 않는 부드러운
종이는 손글씨를 쓸 때 잘 번지고 색감이 예쁘게 표현되지 않아서, 연습할 때에는 A4 복사용지나
드로잉북을 추천합니다.

무지 노트

적당한 두께감에 잉크를 잘 흡수하는 무지 노트를 사용했어요.

이 책을 제대로 즐기는 방법!

❶ '연습 또 연습!' 페이지에 실제로 한번 따라 해 보세요!
❷ 눈으로만 즐기지 말고 내 다이어리에 직접 활용해 보세요!
❸ 일상생활에서 활용해 보세요!

　　예) 학교 수업 시간에 필기를 하다가 점점 졸릴 땐, 책에 나와 있는 여러 가지 필체로 필기해 보기

10분 만에 악필 교정!

기본 글씨체 익히기

Chapter 1

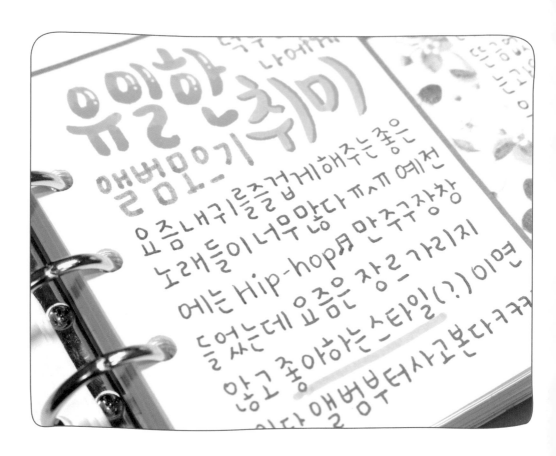

유일한 취미
앨범모으기
요즘내귀를즐겁게해주는좋은
노래들이너무많다ㅠㅠ 예전
에는 Hip-hop♬ 만주구장창
듣았는데 요즘은 장르가리지
않고좋아하는스타일(?)이면
ㅇ단 앨범부터사고본다ㅋㅋㅋ

동영상 보고
따라 하기

본격적으로 여러 가지 글씨체들을 알려 드리기 전에,

제가 평소에 쓰는 글씨체인 밥팅체에 대해 알려 드리려고 해요!

동글동글한 모양이 포인트인 밥팅체, 바로 탐구해 볼까요?

밥팅체를 쓸 때 주의해야 할 포인트들을 살펴볼까요?

일반 글씨체

ㄱ ㅋ ㅊ ㅎ

밥팅체

ㄱ ㅋ ㅊ ㅎ

자음 크기

크게 ↑
중간
↓ 작게

하늘이 맑아
하늘이 맑아 ✓
하늘이 맑아

1 ㄱ, ㅋ은 최대한 직각으로 적어 주고,
ㅊ, ㅎ은 윗부분을 ㅗ 모양으로 적어
주는 것이 포인트!

2 자음 크기는 모음 크기보다
크지도 않고, 작지도 않게
같은 비율로 적어 주는 것이 좋아요.

 응용해 보기

마음이 사무치면 꽃이 핀다더니
너 때문에 내 마음엔 이미 발 디딜 틈 없는
너만의 꽃밭이 생겼더구나.

 꽃밭 _ 서덕준

밥팅체 기본 손글씨 연습을 해 볼까요? 자음, 모음을 어떻게 쓰는지 보고 따라 써 보세요.

기본적인 자음

ㄱ ㄴ ㄷ ㄹ ㅁ ㅂ ㅅ ㅇ ㅈ ㅊ ㅋ ㅌ ㅍ ㅎ

ㄲ ㄸ ㅃ ㅆ ㅉ

기본적인 모음

ㅏ ㅑ ㅓ ㅕ ㅗ ㅛ ㅜ ㅠ ㅡ ㅣ

자음과 모음

가 나 다 라 마 바 사 아 자 차 카 타 파 하

가 갸 거 겨 고 교 구 규 그 기

22

서서히 구름이 나를 감싸 안을 때

나는 너란 그늘에 잠겨

점점 깊어져가는 어둠 속에서

아무도 몰랐던 우리의 비밀이 풀리고

그렇게 함께 사라져 가.

반듯하고 길쭉한
반죽체

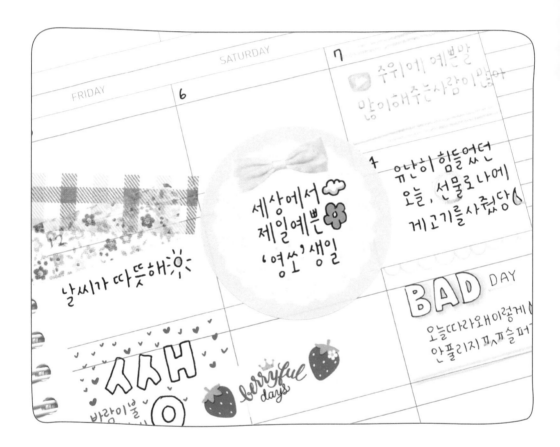

동영상 보고
따라 하기

반죽체가 가지고 있는 특징은 글씨를 썼을 때
글자의 크기가 일정해 깔끔한 인상을 주기도 하고,
쓰면 쓸수록 길게 늘여진 모습이 독특한 느낌을 주기도 한다는 것이에요.
한 자, 한 자 정성 들여 쓰는 맛이 있는 필체다 보니
기념일에 편지 쓸 때, 또는 다이어리를 꾸밀 때처럼
편안한 마음으로 쓰는 것이 더 좋아요!
펜촉이 가늘면 가는 대로, 굵으면 굵은 대로 매력이 있는 글씨체라
좋은 펜을 가지고 있지 않더라도 충분히 예쁘게 표현할 수 있답니다!

• 반죽체 포인트

반죽체를 쓸 때 주의해야 할 포인트들을 살펴볼까요?

짧게
길게
티ㅇ

지금 어디야? 일정한 크기
거의 다 왔어.

1 가로는 짧게, 세로는 길게!
직사각형 모양에 맞춰 적어 주세요.

2 글을 썼을 때 글자 크기가 들쭉날쭉하지
않도록 최대한 크기를 맞춰 적어 주세요.

너에게 가는 길
너무나 상쾌해

3 모음을 길-게 쓰는 것이 포인트인 만큼,
받침으로 오는 자음도 최대한 작게 적어
주세요.

잠깐!

예외도 있어요!

모음이 밑으로 올 경우에는 아래 자음을
더 크게 적어 주시는 것이 예쁩답니다.

오늘부터 우리는 O
오늘부터 우리는 X

포인트
정리!

반짝이는 것들은 모두 아름답다. **2** 일정한
크기로
별도, 청춘도.

1 가로 짧게
세로 길게

3 받침 작게 **3** 예외

반죽체 기본 손글씨 연습을 해 볼까요? 자음, 모음을 어떻게 쓰는지 보고 따라 써 보세요.

기본적인 자음

ㄱ ㄴ ㄷ ㄹ ㅁ ㅂ ㅅ ㅇ ㅈ ㅊ ㅋ ㅌ ㅍ ㅎ

기본적인 모음

ㅏ ㅑ ㅓ ㅕ ㅗ ㅛ ㅜ ㅠ ㅡ ㅣ

자음과 모음

가 나 다 라 마 바 사 아 자 차 카 타 파 하

가 갸 거 겨 고 교 구 규 그 기 과 궈

펜 두께별로 적어 보기

가는펜 (0.25mm)	가장 빛나던 순간의 우리	사인펜 가장 빛나던 순간의 우리
굵은펜 (0.6mm)	가장 빛나던 순간의 우리	붓펜 가장 빛나던 순간의 우리

내 세상에 봄이 오려고

눈이 녹고 새싹이 나.

하늘도 맑고 바람도 좋아.

그래서 난 지치지 않으려고.

비록 이런 삶일지라도.

깔끔하지만 개성 있는
사각체

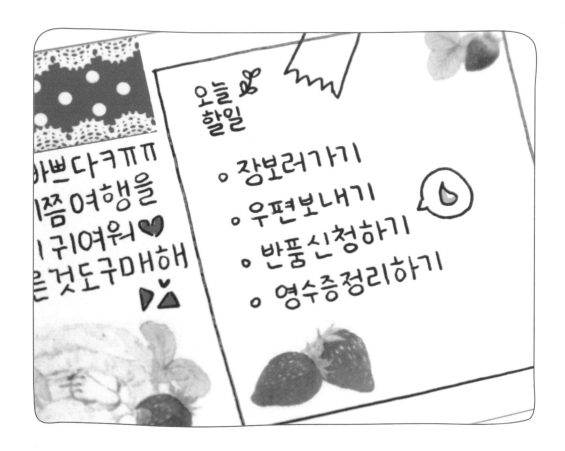

동영상 보고
따라 하기

평소에 다이어리를 꾸밀 때는 동글동글한 느낌의 글씨체를 주로
사용하지만 간단하게 마스킹테이프만 붙이고 끝내고 싶거나 해야 할
일들을 정리해야 할 때는 깔끔한 느낌을 주는 사각체를 많이 사용해요.
사각체는 모든 글씨가 네모난 틀 안에 적힌 것처럼 일정한 크기와 비율을
가지고 있기 때문에 짧은 글이건 긴 글이건 깔끔하게
정리되어 있는 느낌을 줘요. 오늘 하루 있었던 일을
일기처럼 적을 때, 체크리스트 형식으로 정리할 때
사용하면 좋아요!

사각체를 쓸 때 주의해야 할 포인트들을 살펴볼까요?

앵두같은 입술 ✕
앵두같은 입술 ◯

1 글자의 모양을 정사각형처럼 가로와 세로의 길이를 최대한 비슷하게 적어 주는 것이 좋아요.

2 받침으로 오는 자음을 글자 가로 길이에 맞춰서 길게 늘여 적어 주세요.

3 자음이 꺾이는 부분에서 자연스럽게 곡선을 살려 주는 것보다 직각으로 딱딱하게 적어 주는 것이 오히려 사각체의 깔끔한 매력을 더욱 살릴 수 있는 방법이랍니다.

곡선으로 둥글게 표현

내 세상에 해가지고 달이뜬면

직각으로 깔끔하게 표현

내 세상에 해가지고 달이뜨면

포인트 정리!

❷ 받침 가로로 길게

무언가 좋은일이 일어날 것만 같아.
너랑 걷고 있어서 그런가봐

❶ 정사각형처럼 ❸ 직각으로

사각체 기본 손글씨 연습을 해 볼까요? 받침의 유무에 따라 어떻게 다른지 보고 따라 써 보세요.

받침이 없을 때

ㄱ ㄴ ㄷ ㄹ ㅁ ㅂ ㅅ ㅇ ㅈ ㅊ ㅋ ㅌ ㅍ ㅎ

ㅏ ㅑ ㅓ ㅕ ㅗ ㅛ ㅜ ㅠ ㅡ ㅣ

가 나 다 라 마 바 사 아 자 차 카 타 파 하

가 갸 거 겨 고 교 구 규 그 기

받침이 있을 때

ㄱ ㄴ ㄷ ㄹ ㅁ ㅂ ㅅ ㅇ ㅈ ㅊ ㅋ ㅌ ㅍ ㅎ

ㅏ ㅑ ㅓ ㅕ ㅗ ㅛ ㅜ ㅠ ㅡ ㅣ

간 난 단 란 감 남 담 람

강 낭 당 랑 갖 낮 닺 랒

사실은, 너와의 모든 순간들을 기억해

너와 있을 때면 시간이 멈추길 바랐거든

요즘엔, 너를 떠올리며 혼자 웃곤 해.

언젠가는 너와 내가 두 손을 꼭 잡고

예쁜 봄 거리를 걷고 있을 것 같거든

펜 두께별로 적어 보기

가는 펜
(0.25mm) 별이 헤엄치는 너란 바다 사인펜 **별이 헤엄치는 너란 바다**

굵은 펜
(0.6mm) 별이 헤엄치는 너란 바다 붓펜 **별이 헤엄치는 너란 바다**

꺾임이 매력 있는
가로수체

혼자여도
너무행복해
혼자만의파티 ✧✧
1백1배로즐기기

해먹었다

자취를하며

오늘은 유독 더 맛있

보고 나름

동영상 보고
따라 하기

손글씨보단 컴퓨터 폰트에서 많이 볼 수 있을 법한 유니크하고
매력적인 글씨체, 가로수체를 배워 봅시다. 가로수체의 특징은
자음과 모음에 각각 다른 포인트가 있어서 평소 쓰는 글씨체보다
크게 적든 작게 적든 전혀 어색한 느낌을 주지 않는다는 거예요.
많은 분들이 다이어리를 꾸밀 때 포인트로 캘리그라피를 쓰곤
하는데, 캘리그라피가 아직 어려운 분들은 가로수체를 활용해서
간단한 글귀를 적어 준다거나 짧은 시를 사진과 함께 꾸며 줘도
빈티지하고 독특한 느낌을 낼 수 있답니다.

가로수체를 쓸 때 주의해야 할 포인트들을 살펴볼까요?

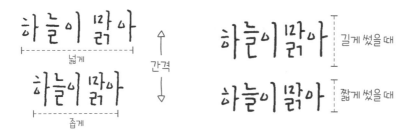

1 글자의 형태보다는 자음에 포인트가 있는 글씨체라서
 글자의 세로 길이가 짧든 길든, 간격이 넓든 좁든 모두 자연스럽게 쓸 수 있어요.

2 개성이 강한 글씨체이다
 보니 자음의 모양을 조금
 변형시켜서 활용해도 좋아요.
 간단하게 캘리그라피 느낌을
 낼 수 있는 방법이랍니다.

 라면 라면 보석 보석
 하품 하품 파랑 파랑

3 평범하게 글씨를 일렬로 적어
 줘도 좋지만, 삐죽삐죽한
 모양을 살려서 글자 사이사이
 빈 곳을 메우며 적어 주는
 것도 예쁘답니다.

 유난히 좋았던 오늘

 유난히 유난히 유난히
 좋아던 좋았던 좋아던
 오늘♥ 오늘 오늘

33

• 기본 손글씨

가로수체 기본 손글씨 연습을 해 볼까요? 자음, 모음을 어떻게 쓰는지 보고 따라 써 보세요.

기본적인 자음

ㄱ ㄴ ㄷ ㄹ ㅁ ㅂ ㅅ ㅇ ㅈ ㅊ ㅋ ㅌ ㅍ ㅎ

기본적인 모음

ㅏ ㅑ ㅓ ㅕ ㅗ ㅛ ㅜ ㅠ ㅡ ㅣ

자음과 모음

가 나 다 라 마 바 사 아 자 차 카 타 파 하

가 갸 거 겨 고 교 구 규 그 기

펜 두께별로 적어 보기

가는 펜
(0.25mm) 넌 너만의 색깔로 빛나면 돼 사인펜 **넌 너만의 색깔로 빛나면 돼**

굵은 펜
(0.6mm) 넌 너만의 색깔로 빛나면 돼 붓펜 **넌 너만의 색깔로 빛나면 돼**

34

널 보면 마치 또 다른 나를 보는 것 같아

어색하지만 진심이 느껴지는 너만의 표현들로

보이지 않는 마음이 나에게 전해지곤 해

혼자서 다 안고 가려 하는 너의 모습

이제 나에게 조금은 기대도 되지 않을까

소심한듯 귀여운
발그레체

동영상 보고
따라 하기

이번에 배워 볼 발그레체는 이 책에 나와 있는 글씨체 중에 가장 쉽게 따라 하실 수 있는 글씨체라고 생각해요. 평소에 쓰는 글씨체에서 자음과 모음의 간격만 넓혀서 써 주면 아주 쉽게 귀여운 글씨체를 만들 수가 있답니다. 발그레체는 따라 쓰기도 쉽고 보기에도 깔끔해서 어디에 쓰든 다 잘 어울리는 글씨체라 다이어리, 노트 필기, 편지 등 글씨가 쓰이는 곳이라면 어디든 간단한 방법으로 귀여운 분위기를 낼 수 있어요.

• 발그레체 포인트

발그레체를 쓸 때 주의해야 할 포인트들을 살펴볼까요?

아무렇지않은척 [둥글]

아무렇지않은척 [반듯]

ㄸ → ㄸ 따르릉

ㅘ → ㅘ 와플

1 발그레체의 포인트는 '간격'인 만큼, 자음을 어떤 모양으로 쓰든 충분히 귀여운 느낌을 살릴 수 있기 때문에 평소에 쓰는 글씨체와 같은 모양의 자음을 써 줘도 어색하지 않아요.

2 자음과 모음의 간격을 띄어 주는 것뿐만 아니라 쌍자음, 이중모음의 경우에도 살짝 띄어 주는 것이 좋아요.

자음을 작게 적었을 때

잔잔한 물가에 조약돌같은 너

자음을 크게 적었을 때

잔잔한 물가에 조약돌같은 너

3 발그레체 특유의 소심하고 귀여운 느낌을 살리기 위해서는 자음을 모음 크기보다 살짝 작게 적어 주는 것이 더 자연스러워요.

간격을 띄어 쓰다 보면 글자의 크기가 들쭉날쭉할 때가 많아요. 그런데 오히려 그 점을 활용해서 글자의 크기가 맞지 않는 부분에 다른 글자를 채워 넣는 식으로 짧은 글을 적어 주면 다이어리에 예쁘게 활용할 수 있답니다.

• 기본 손글씨

발그레체 기본 손글씨 연습을 해 볼까요? 자음, 모음을 어떻게 쓰는지 보고 따라 써 보세요.

기본적인 자음

ㄱ ㄴ ㄷ ㄹ ㅁ ㅂ ㅅ ㅇ ㅈ ㅊ ㅋ ㅌ ㅍ ㅎ

기본적인 모음

ㅏ ㅑ ㅓ ㅕ ㅗ ㅛ ㅜ ㅠ ㅡ ㅣ

자음과 모음

가 나 다 라 마 바 사 아 자 차 카 타 파 하

가 갸 거 겨 고 교 구 규 그 기

펜 두께별로 적어 보기

가는 펜 (0.25mm) 내 마음에 봄을 만들어내는 너

굵은 펜 (0.6mm) 내 마음에 봄을 만들어내는 너

사인펜 내 마음에 봄을 만들어내는 너

매직 내 마음에 봄을 만들어내는 너

유난히 밝은 달빛에 잠이 오지 않는 밤

나에게만 시간이 더디게 흘러가는 이 새벽

별것 아닌 글자들이 별처럼 쏟아지던 그때,

내 우주는 온통 너로 채워지고 있었어.

동영상 보고
따라 하기

살랑살랑체는 캘리그라피가 어려운 분들이 도전해
보면 좋을 글씨체예요. 다른 글씨체와는 달리 곡선이
강조되는 부분이 많아서 일반 볼펜으로 쓰는 것보다 굵은
사인펜이나, 붓펜을 포함한 캘리그라피 펜으로 쓰는 것이
매력을 더욱 돋보이게 해 줘요. 좋아하는 노래 가사나
짧은 시를 살랑살랑체를 활용해서 다이어리에 적어
준다면 정말 쉽고 예쁘게 꾸밀 수 있답니다.

살랑살랑체를 쓸 때 주의해야 할 포인트들을 살펴볼까요?

우리 이제 안녕 ×
우리 이제 안녕 ○

하루종일 혼자야

1 자음을 쓸 때, 받침이 있더라도 세로로 길게 적어 주세요.
모음에 쓰인 곡선과 좀 더 잘 어우러지는 느낌을 낼 수 있어요.

종이배를 띄워봐

볼수록 예쁜 너 ×
볼수록 예쁜 너 ○

2 왼쪽 사진의 '종', '를'과 같이 모음이 밑으로 오면서 받침이 있는 글자는
다른 글자보다 조금 길게 적어 주고, 반대로 받침이 없는 글자는 작게 적어 줘요.
문장에 자연스러운 곡선이 생기면서 살랑살랑한 느낌을 훨씬 잘 살릴 수 있답니다.

곡선이 예쁜 글씨체인 만큼 붓펜으로 적어 주었을 때 진가를 발휘하는 글씨체랍니다. 캘리그라피가
어려운 분들은 살랑살랑체를 활용해서 연습해 보세요!

• 기본 손글씨

살랑살랑체 기본 손글씨 연습을 해 볼까요? 자음, 모음을 어떻게 쓰는지 보고 따라 써 보세요.

기본적인 자음

ㄱ ㄴ ㄷ ㄹ ㅁ ㅂ ㅅ ㅇ ㅈ ㅊ ㅋ ㅌ ㅍ ㅎ

기본적인 모음

ㅏ ㅑ ㅓ ㅕ ㅗ ㅛ ㅜ ㅠ ㅡ ㅣ

자음과 모음

가 나 다 라 마 바 사 아 자 차 카 타 파 하

가 갸 거 겨 고 교 구 규 그 기

펜 두께별로 적어 보기

가는 펜
(0.25mm)　　이제 우리 이야기를 시작해 보아요

굵은 펜
(0.6mm)　　이제 우리 이야기를 시작해 보아요

사인펜　　이제 우리 이야기를 시작해 봐요

붓펜　　이제 우리 이야기를 시작해 봐요

평소와 같이 그렇게 시작된 보통의 하루

꽃잎이 창밖에 흩날리기 시작한 봄날에 나는

세상에 모든 행복을 울어대는 작은 새처럼

너의 모든 하루가 지금의 봄날 같기를 기도해

보너스! 붓펜으로 연습해 보세요!

별처럼 빛나길

단기간에 글씨 교정을 할 수 있는
밥팅의 꿀팁

동영상 보고
따라 하기

어렸을 때, 학교에서 노트 필기를 예쁘게 하는 친구들을 부러워하면서 악필을 탈출하기 위해 정말 많은 노력을 했었어요. 그때 사용했던 방법 중 가장 효과가 좋았던 방법이 바로 '영어 노트 활용하기'입니다. 실제로 제가 초등학교 6학년 때 꾸준히 연습해서 좋은 결과를 얻어 낸 방법이랍니다. 영어 노트를 활용해서 어떻게 예쁜 글씨체를 만들 수 있는지, 바로 배워 볼까요?

① 중고생용 영어 노트는 세 칸으로 이루어져 있는데 두 칸은 글씨를 적을 때 사용하고 마지막 한 칸은 사용하지 않아요! 세 번째로 그어진 빨간색 선 밖으로 글자가 튀어나오지 않게 연습해 주세요.

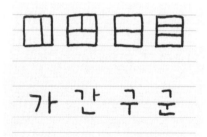

② 글씨를 적어 줄 두 칸에 가상의 구역을 나누고 그 틀 안에 글씨를 '채워 넣는다'는 느낌으로 연습해 주는 것이 좋아요.

③ 칸에 맞춰서 자음과 모음을 따로 연습해 주는 것도 좋은 방법이에요.
받침이 있을 때와 없을 때를 구분해서 칸에 맞춰 적어 보세요.

받침이 없을 때

ㄱㄴㄷㄹㅁㅂㅅㅇㅈㅊㅋㅌㅍㅎ ㅏㅑㅓㅕㅗㅛㅜㅠㅡㅣ

받침이 있을 때

ㄱㄴㄷㄹㅁㅂㅅㅇㅈㅊㅋㅌㅍㅎ ㅏㅑㅓㅕㅗㅛㅜㅠㅡㅣ

영어 노트에 좋아하는 노래 가사나 책의 한 구절을 정해 놓고
자음과 모음을 적당한 간격으로 쓰는 연습을 해 보세요!

너는 비록 승리하지 못했으나, 그러나 지지도 않았다.

너의 곁을 떠나 바닥으로 굴러떨어진 저 낡은 펜을 쥐고

흰 종이에 꾹꾹 눌러 담아라

'아직은 때가 아니다'

무엇이든 물어봐! 밥팅 인터뷰

제가 인터뷰 했어요!

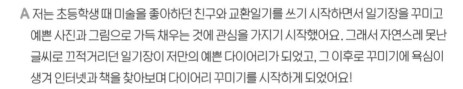

Q 밥팅 님, 안녕하세요! 저는 인터뷰를 맡게 된 '팅쭈'라고 합니다.
오늘 밥팅 님께 궁금했던 점들을 모두 물어봐도 될까요?

A 네~ 물론이죠!

Q 그럼 본격적으로 시작하겠습니다!
우선 첫 번째로 밥팅 님이 다이어리 꾸미기를 시작하게 된 계기가 궁금해요!

A 저는 초등학생 때 미술을 좋아하던 친구와 교환일기를 쓰기 시작하면서 일기장을 꾸미고
예쁜 사진과 그림으로 가득 채우는 것에 관심을 가지기 시작했어요. 그래서 자연스레 못난
글씨로 끄적거리던 일기장이 저만의 예쁜 다이어리가 되었고, 그 이후로 꾸미기에 욕심이
생겨 인터넷과 책을 찾아보며 다이어리 꾸미기를 시작하게 되었어요!

Q 밥팅 님은 다이어리를 꾸밀 때, 사진과 그림으로 가득 채우는 방법을 좋아하시나 봐요!

A 꼭 그런 것만은 아니지만 빈 공간을 그대로 남겨 두는 것보다 작은 일러스트를 그리거나
사진을 오려 붙이는 식으로 가득 채워 줘야 '제대로 꾸몄다!' 하는 느낌이 들어서 어느
순간부터 다이어리를 꼼꼼히 채우는 방법으로 꾸미고 있는 것 같아요. 하지만 심플하게
표현하고 싶을 때는 색을 칠하지 않고 꾸미거나 글귀 하나로 채워 주는 등 여러 가지 방법을
활용해 다이어리를 꾸미고 있답니다!

Q 밥팅 님이 다이어리 꾸미기에서 중요하게 생각하는 포인트가 있나요?

A 저는 '컨셉'과 '틀'을 꼽고 싶어요. 본인이 가지고 있는 필체의 분위기나 좋아하는 스타일을
잘 살려서 내 다이어리의 전체적인 컨셉을 잡고 시작하는 것이 처음 시작하시는 분들에게는
좋은 팁이 될 거라고 생각해요. 그리고 다이어리를 쓰는 본인이 꾸미고 싶은 대로 자유롭게
꾸미는 것도 좋지만, 글씨를 쓰는데 위로 올라갔다 내려갔다 한다거나, 오늘 다이어리에 쓸
양 조절을 못해서 다음 날 칸까지 글씨가 넘어가는 경우를 최대한 없앨 수 있도록 연습하는
것이 중요해요.

Q 밥팅 님은 사용하는 재료(펜, 스티커, 마스킹테이프 등등)가 정말 많은 것 같던데 주로 어디에서 구매하시나요?

A 딱히 정해져 있지는 않아요. 고등학교를 다닐 때에는 학교 앞 문구점에서 구매한 펜이나 형광펜만으로 다이어리를 꾸미기도 했었어요. 최근에는 집 근처 대형마트에서 구매한 메모지, 스티커들을 활용하기도 한답니다! 마스킹테이프나 예쁜 데코스티커들은 문구쇼핑몰이나 대형 문구점에서 대부분 구매하고 있고, 그 외 펜들은 장소를 정하지 않고 다양한 곳에서 구매하는 편이랍니다!

Q 저는 다이어리를 구매하고 난 후 이틀 정도는 예쁘게 꾸미려고 노력하는데, 그 이후로는 귀찮아져서 어느샌가부터 손을 놓게 되더라고요. 저처럼 다이어리를 꾸준히 쓰기가 어려운 분들에게 전해 주고 싶은 밥팅 님만의 팁이 있나요?

A 다이어리를 쓰다 보면 자꾸 밀리는 분들이나 칸을 채우는 것에 대해 막연한 두려움을 가지신 분들이 계시는데, 그런 분들에게는 Monthly 부분과 Weekly 부분이 함께 구성되어 있는 일반적인 다이어리보다 'Monthly 플래너'를 구매하시는 것을 추천해요! Monthly 부분은 Weekly 부분보다 칸이 작아서 하루하루 채우기도 부담스럽지 않고, 내가 지금까지 꾸민 것을 한눈에 볼 수 있으니 전체적인 컨셉을 잡기 쉬워서 꾸미는 과정에 있어서도 부담을 덜수가 있어요. 평범한 다이어리보다 가격도 저렴하고 들고 다니기도 편해서 매일 다이어리를 쓰기 어려운 분들에게는 Monthly 플래너를 써 보는 것을 추천해 드립니다!

Q 마지막으로 다이어리를 꾸미는 많은 분들에게 하고 싶은 말이 있다면?

A 오랜 시간 동안 다이어리를 쓰면서 제가 느낀 점은, 매일매일 다르게 꾸미려고 하다 보면 어느샌가 다이어리 꾸미기에 부담감을 느껴서 미루게 되고 결국 손을 놓게 된다는 거예요. 많이 화려하지는 않지만, 매일매일 '일상을 기록하는 것'에 중점을 둬서 오랫동안 다이어리를 예쁜 추억으로 채워 나가셨으면 좋겠습니다. 감사합니다!

박스체 쓰기

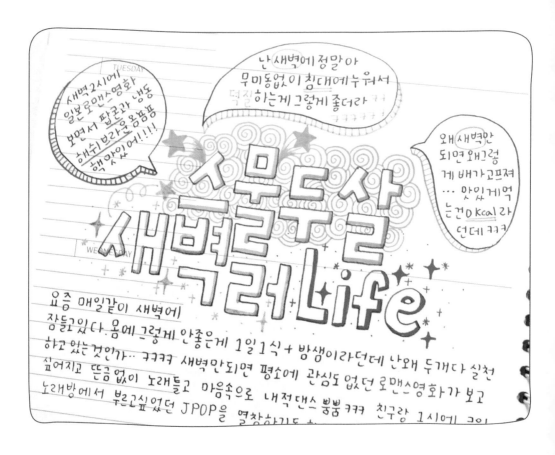

동영상 보고
따라 하기

다이어리를 꾸밀 때 가장 기본이라고 할 수 있는 '박스체'를 배워 볼 거예요.

뒤에서 알려 드릴 입체글씨 쓰기, 그림자글씨 쓰기 등

어려울 것 같은 손글씨들도 박스체만 쓸 줄 안다면

정말 간단하게 써 볼 수 있답니다!

쓰는 방법도 간단하고 활용도도 높은 박스체,

바로 배워 볼까요?

• 간단하게 박스체 쓰는 방법!

박스체를 쓸 때 주의해야 할 포인트들을 살펴볼까요?

1 연필로 원하는 글자를 써 주세요.
자음과 모음의 간격을 많이 띄어서 써 주는 게
좋아요.

2 써 준 글자를 중심으로 주위에 박스 모양을
그려 줍니다.

3 펜으로 선을 따라 그려 주고

4 지우개로 연필 자국을 지워 주면
간단한 박스체 완성!

❶ 제일 중요한 건 두께의 일정함!
일정한 두께로 써 주는 것이
박스체에서 가장 중요한
포인트예요.

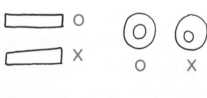

❷ 적당한 간격으로 그려 주는 것이
두 번째로 중요한 포인트!

51

• 기본 손글씨

박스체 기본 손글씨 연습을 해 볼까요? 자음, 모음을 어떻게 쓰는지 보고 따라 써 보세요.

기본적인 자음/모음 ㄹ, ㅅ, ㅍ, ㅈ, ㅊ에 주의하세요.

ㄱㄴㄷㄹㅁㅂㅅㅇㅈㅊㅋㅌㅍㅎ

ㅏㅑㅓㅕㅗㅛㅡㅣ

쌍자음 / 이중모음

ㄲㄸㅃㅆㅉ

ㅐㅔㅖㅒㅖㅚㅘㅙㅟㅝㅞㅢ

숫자 2, 4, 5에 주의하세요.

1234567890

52

어려운 글자 연습해 보기

❶ ㅊ

ㅗ 모양으로 먼저 중심을 잡고 그려 주면 훨씬 수월하게 그릴 수 있어요!

❷ 쌍자음

원래 박스체에서 쓰던 자음보다 가로는 짧게, 세로는 길게 그려 주면 자연스러운 모양이 돼요.

❸ ㄹ, 이중모음

ㄹ 을 그리기 어려운 분들은 ㅁ 에 가로로 긴 여백을 만들어 ㄹ 처럼 그려 줘도 좋아요. 이중모음과 함께 연습해 보세요!

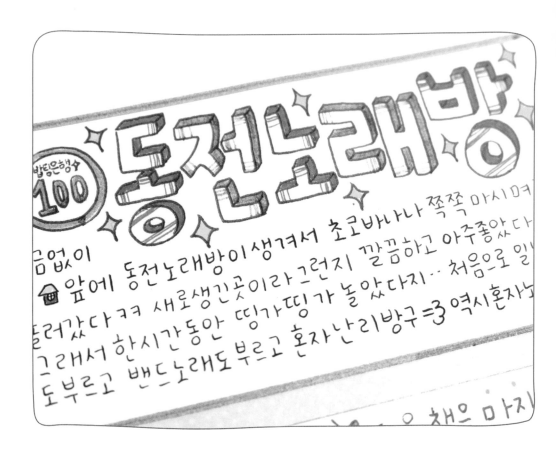

동영상 보고
따라 하기

두 번째로 배워 볼 손글씨는 박스체 다음으로 활용도가 높은 '입체글씨'입니다!
박스체가 어느 정도 손에 익었을 때 응용하기 좋은 글씨예요.
다이어리를 꾸밀 때 패턴을 그려 넣은 손글씨를 쓰거나 다양한 재료를 활용해서
여백을 채우면 다소 복잡해 보일 수 있는데요,
이런 점을 보완하기 위해 많이 사용하고 있어요.
다이어리 꾸미기 초보자들도 쉽게 따라 할 수 있고
활용도도 높은 입체글씨, 바로 배워 볼까요?

입체글씨 쉽게 쓰는 방법을 살펴볼까요?

1 박스체로 원하는 글씨를 써 주세요.

2 꼭짓점 부분에 원하는 방향으로 사선을 그어 줍니다.

3 그어 준 선을 이으면 간단하게 입체글씨 완성!

4 원하는 대로 입체 방향을 바꾸어 써 볼 수도 있어요!

입체적으로 표현한 부분에 좋아하는 패턴을 그려서 독특한 느낌으로 표현할 수도 있고, 까맣게 채워서 그림자글씨처럼 표현할 수도 있어요. 펜 하나만으로도 다양한 디자인의 글씨를 만들 수 있다 는 것이 입체글씨의 장점이랍니다!

입체글씨 기본 손글씨 연습을 해 볼까요? 자음, 모음을 어떻게 쓰는지 보고 따라 써 보세요.

자음/모음 ㄹ, ㅂ, ㅅ, ㅍ, ㅎ에 주의하세요.

ㄱㄴㄷㄹㅁㅂㅅㅇㅈㅊㅋㅌㅍㅎ

ㅏㅑㅓㅕㅗㅛㅜㅠㅡㅣ

영어

ABCDEFGHI

JKLMNOPQ

RSTUVWXYZ

어려운 글자 연습해 보기

1 ㅎ

ㅗ와 ㅇ 간격을 너무 좁게 그려 주면 입체적으로 표현하기 어렵답니다. 적당한 간격을 두고 그려 주세요.

2 ㅍ

중앙에 빈 공간도 빼먹지 말고 그려 주세요.

3 ㄹ, ㅅ

초보자분들이 실수하기 쉬운 자음이에요. 엉뚱한 곳에 선을 긋지는 않았는지 꼼꼼히 확인하면서 그려 주세요!

영어 연습해 보기

LUCKY

Hello

펜 하나로 세 가지 효과 주기

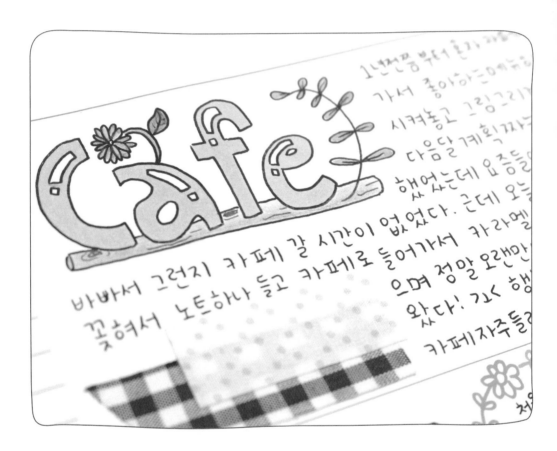

동영상 보고
따라 하기

이번 파트에서는 검정펜 하나만으로 세 가지의 손글씨를 표현해 볼 거예요!
가끔 색칠을 하다가 번지거나 색 조합이 마음에 들지 않아
망치게 되는 경우가 있는데 이번 편을 잘 참고하시면
검정펜만으로도 충분히 예쁜 손글씨를 그려 볼 수 있답니다!
제가 평소에 다이어리를 꾸밀 때 정말 자주 쓰는 방법과 함께
조금은 난이도 있는 방법까지, 자세하게 알려 드릴게요!

첫 번째로, 반짝반짝 광택과 함께 귀여운 느낌을 글자에 표현하는 방법을 배워 볼까요?

글자 안에 느낌표(!) 모양을 그리면 광택이 느껴지는 손글씨로 표현할 수 있어요.
끝을 각지게 표현한 글자에 그려 주면 글자에 입체감과 함께 포인트를 줄 수 있고,
동글동글하게 표현한 글자에 활용해 주면 비눗방울같이 통통 튀는 느낌과
귀여운 느낌을 동시에 낼 수 있답니다!

두 번째로는 박스체 안에 다양한 패턴을 그려 넣어 독특한 느낌의 손글씨로 표현하는 방법이에요.

한 단어를 한 가지 패턴만 활용해서 채워도 좋고, 다양한 패턴을 활용해서 한 글자씩 꾸며 줘도 좋아요!

검정 볼펜만으로도 예쁘고
특이한 패턴들을 간단하게
그려 볼 수 있답니다.
다양한 패턴으로 직접
손글씨를 꾸며 보세요!

세 번째로는, 입체글씨를 활용해서 그림자를 표현한 손글씨예요.
조금 까다롭지만 완성하고 나면 마치 컴퓨터그래픽으로 한 듯이 깔끔하고 독특한 느낌을 줄 수 있답니다.
그림자글씨를 쓰는 방법을 간단하게 알려 드릴게요!

1 연필로 쓰고 싶은 단어나 문구를
박스체로 그려 주세요.

2 아래 방향으로(／,＼) 입체감을
표현해 주세요.

3 입체감을 표현해 준 부분만 볼펜으로
그려 줍니다.

4 여백을 까맣게 채워 주고 지우개 자국을
지워 주면 끝!

그림자글씨 200% 활용하기
그림자글씨를 쓸 때, 세 번째 단계에서 여백을 까맣게 채우지 않고 그대로 비워 두거나 색깔펜, 또는
하얀색 펜을 활용해 간단한 패턴을 그려 주면 좀 더 꽉 찬 느낌으로 표현할 수 있어요!

사용한 색깔펜: 시그노 파스텔그린, 파스텔옐로우

반짝반짝 광택이 느껴지는 손글씨

여러 가지 패턴 활용하기

그림자 표현하기

튀어나올 듯한 글자 표현하기

치즈브레드

오늘 내친구가 추천해준 맛집(?)에 가서 휘핑크리
올린 치즈브레드를 먹었다. 하나도 안느끼하고
맛있어서 눈물을 머금고 먹은듯 ㅋㅋㅋ 담에디

Jadoo

동영상 보고
따라 하기

이번에 배워 볼 손글씨는 앞서 배웠던 손글씨들보다는
난이도가 높아요. 앞으로 튀어나온 듯한 효과를 내서 어디에
적어도 눈에 쉽게 띨 수 있는 손글씨랍니다.
초보자분들이 도전하기에는 조금 어려울 수 있는
손글씨이지만 '따라 써 보기' 부분에서 많이 연습해 보시면
금방 감을 잡으실 수 있을 거예요. 바로 배워 봅시다!

튀어나올 듯한 글자를 쓸 때 주의해야 할 포인트들을 살펴볼까요?

1 검정펜으로 원하는 문구를 박스체로
 적어 주세요.

2 글자에서 조금 떨어진 부분에 점을
 찍어 주고, 선으로 글자의 모서리
 부분을 점과 이어 줍니다.

3 글씨와 적당히 떨어진 곳(1~1.5cm)에
 선을 그어 줍니다.

4 그어 준 선을 중심으로 입체적으로
 표현된 부분이 자연스럽게 끝날 수
 있도록 끝을 다듬어 주고, 볼펜으로
 깔끔하게 정리해 주세요.

5 연필 자국을 지워 주면 완성!

❶ 놓치기 쉬운 부분

ㅁ, ㅂ, ㅍ과 같은 자음 속 빈 부분과, 글자가 꺾이는 부분도 빼먹지 말고 점과 연결해 주세요!

Tip 세 글자 이상인 단어를 그려 줄 때에는 중앙에 있는 글자부터 선을 그어 주면 편하답니다!

❷ 끝을 자연스럽게 다듬는 방법

박스체로 적어준 글씨와 평행이 되도록 그려주세요.

받침이 있는 글자는, 위에 있는 자음의 끝이 받침의 끝보다 짧게 오도록 그려 주세요.

❸ 겹치는 부분이 생겼을 때

선을 그어 주는 단계에서 겹치는 부분이 생길 수가 있는데요. 중앙에 있는 글자일수록, 점과 가까이 있는 자음과 모음일수록 겹치는 부분이 앞으로 올 수 있도록 그려 주세요.

일러스트로 손글씨에 포인트 주기

동영상 보고
따라 하기
(2:37~)

이번 파트에서는 손글씨에 포인트를 줄 수 있는 여러 가지 효과들을 배워 볼 거예요.
평소에 손글씨를 쓰고 나서 허전한 느낌이 들 때,
항상 작은 일러스트를 활용해서 빈 공간을 채워 주고 있는데요!
제가 평소에 어떤 일러스트를 사용하는지,
어떤 일러스트를 활용해야 손글씨를 더욱
돋보이게 해 줄 수 있는지 알려 드릴게요.

 별

손글씨에 포인트를 줄 때 제일 많이 쓰는
효과 중 하나예요. 여러 색깔을 섞어 화려한
느낌으로 표현할 때도 좋지만, 깔끔하게 검정
볼펜 하나로 손글씨를 적어 줬을 때 손글씨
주변에 가득 그려 넣어 만화 같은 느낌으로
표현해 주기 좋은 효과랍니다!

 하트

손글씨를 돋보이게 해 주는 하트 모양이에요.
하트 모양으로 손글씨에 포인트를 줄 때에는
색깔펜으로 색을 가득 채워 주는 것보다는
색연필로 포인트를 주는 것이 좋아요. 또는
검은펜 하나로 손글씨를 꾸민 후 빨간펜을
활용해서 하트에 포인트를 주면 예쁘답니다!

반짝이는 효과

반짝이는 효과는 어떤 문구의 손글씨를
쓰든 상관없이 예쁘게 포인트를 줄 수
있어요. 부담 없이 손글씨의 빈 부분을 채워
줄 수 있어서, 색연필로 표현한 손글씨든
캘리그라피든 어디든지 잘 어울리는
효과랍니다!

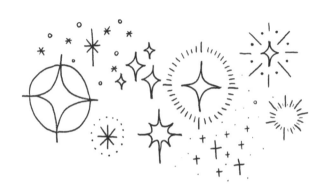

그 외

가는 거야

생일

예뻐

그대로 너를 좋아해도

나무 조각 손글씨 쓰기

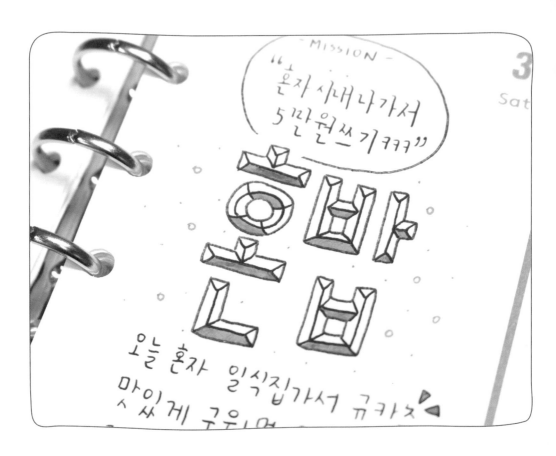

동영상 보고
따라 하기

이번에 배워 볼 손글씨는 나무로 조각한 듯한 느낌을 내는 손글씨예요.
다이어리를 꾸밀 때는 항상 아기자기하게 꾸미고 싶어 하는 저이지만,
가끔 제목 부분을 꾸며 줄 때나 일기를 적을 때
색다른 느낌으로 포인트를 주고 싶기도 하답니다.
나무 조각 손글씨는 바로 그럴 때 쓰는 손글씨예요.
손글씨 주위에 어떤 그림을 그리고 어떤 포인트를 주느냐에 따라
분위가 확 달라질 수 있는 나무 조각 손글씨, 바로 배워 볼까요?

• 간단하게 나무 조각 손글씨 쓰는 방법!

나무 조각 같은 손글씨를 쓸 때 주의해야 할 포인트들을 살펴볼까요?

1. 박스체로 원하는 문구를 써 주세요.

2. 글자의 끝부분에 작은 삼각형들을 그려 줍니다.

3. ㅐ, ㅓ, ㅗ, ㅏ 와 같이 튀어나온 부분에도 삼각형을 그려 주세요.

4. 삼각형 꼭짓점 부분을 선으로 이어 줍니다. (ㅇ은 그대로 그려 주기!)

5. 꺾이는 부분에 선을 그어 주세요. (ㅇ은 살짝 둥근 모양으로 선을 그어 주면 자연스러워요!)

6. 마지막으로, 아래쪽으로 향한 부분을 색칠해서 그림자를 표현해 주면 끝! (굳이 칠해 주지 않아도 괜찮아요!)

기본 손글씨 연습을 해 볼까요?

자음

ㄱㄴㄷㄹㅁㅂㅅㅇㅈㅊㅋㅌㅍㅎ

ㄲㄸㅃㅆㅉ

모음

ㅏㅑㅓㅕㅗㅛㅜㅠㅡㅣ

 나무 조각 손글씨 200% 활용하기

그림자 방향을 바꿔 가며 연습해 보세요! 빛이 비추는 반대쪽을 원하는 색으로 색칠하면 간단하게 그림자를 표현할 수 있어요.

딱딱하고 정교한 느낌을 주는 손글씨인 만큼, 글자 크기를 똑같이 맞춰서 적어 주면 더 깔끔한 느낌으로 다이어리를 채울 수 있어요!

어려운 글자 연습해 보기

❶ ㅂ, ㄹ, ㅈ

ㅂ, ㅈ 에서 튀어나온 부분에 삼각형을 반대로 그리지는 않았는지, ㄹ 에서 꺾이는 부분을 놓치지는 않았는지 유의해서 그려 주세요!

❷ ㅎ, ㅗ

ㅗ를 그려 줄 때, 위로 튀어나온 부분을 너무 짧게 그리면 나무조각처럼 표현하기 힘들 수 있어요. 평소보다 조금 높게 그려 주면 편하답니다.

❸ 응용하기

그림자를 넣어 좀 더 입체감이 느껴지게 표현해 보세요!

말풍선으로 손글씨 꾸미기

동영상 보고
따라 하기

이번에는 손글씨와 함께 쓰면 좋은 말풍선들로 꾸미는 법을 알려 드릴게요.
말풍선과 함께 적어 준 손글씨는 라벨지에 직접 그려서 잘라 쓰는
수제 스티커로도 활용이 가능하고, 다이어리의 Monthly 부분에
여백이 남을 때 중간중간 포인트로 활용해도 좋아요.
간단하면서 활용도가 높은 말풍선 손글씨,
6가지 모양을 알려 드릴게요.

입체적인 효과 주기

그냥 말풍선을 그리기에는 조금
허전한 느낌이 들 때 제일 먼저
시도해 보면 좋을 간단하고 쉬운
방법이에요. 검은색으로 채워서
그림자처럼 표현해 줘도 좋고,
색깔펜이나 사선 무늬로 채워서
깔끔하게 그려 줘도 부족한 부분
없이 다이어리를 꾸며 줄 수
있답니다!

구름 모양

그리는 방법은 정말 간단하지만,
다이어리를 귀엽고 아기자기한
느낌으로 채우고 싶을 때 큰 역할을
해 주는 말풍선이에요. 어떻게
모양을 변화시키느냐에 따라서,
또 어떤 펜을 사용하느냐에 따라서
다양한 느낌을 낼 수 있답니다.

번개 모양

길이가 긴 문장이나 단어보다
'쾅', '쿵', '헉', '헐' 같이 짧은
효과음을 이 말풍선과 함께 그려
주면 번개 모양 특유의 느낌을 잘
살릴 수 있어요! 다이어리를 꾸밀
때, 수제 스티커처럼 다른 종이에
그린 후 밋밋한 부분에 붙여 주면
확실한 임팩트를 줄 수 있답니다!

비눗방울 느낌 내기

앞서 나왔던 여러 가지
모양의 말풍선과 함께 써 주면
좋아요. 느낌표(!)를 활용해
비눗방울처럼 광택을 내 주면
평범한 말풍선보다 덜 밋밋하게
표현할 수 있어요!

말풍선 이어서 사용하기

말풍선 하나에 적기에는 길이가 긴
문장이나 함께 써 주고 싶은 이모티콘,
그림, 단어 등이 있을 때 말풍선을 서로
이어서 꾸며 주면 좋아요. 어떤 색깔을
사용하느냐에 따라 감성적인 느낌도 낼
수 있는 효과라서 다이어리 꾸미기에
유용하게 사용할 수 있는 방법 중
하나랍니다!

그 외

그 외에도 페인트를 튀긴
것 같은 느낌의 말풍선이나
레이스로 발랄한 느낌을 더해
준 말풍선, 간단한 그림으로
포인트를 준 말풍선 등 다양한
모양의 말풍선을 표현할 수
있어요!

알록달록

색연필로 손글씨 꾸미기

동영상 보고
따라 하기
(0:50~)

이번에는 다이어리 꾸미기에서 정말 많이 쓰이는 재료 중 하나인
색연필과 검정펜으로 손글씨를 꾸미는 방법을 소개해 드릴게요.
자주 쓰이는 재료인 만큼 따라 하기 쉬운 방법을 알려 드릴게요.

테두리 표현하기

첫 번째로, 제일 기본적인 방법인 '테두리 표현하기'는 특별한 노하우가 있지 않아도
누구든지 쉽게 따라 할 수 있는 방법 중 하나예요. 1가지 색으로만 그려 줘도 좋지만 2, 3가지 색을 함께
섞어 줘도 좋고, 또는 테두리 끝부분을 살짝 흐릿하게 표현해서 번진 듯이 표현해 줘도 예쁘답니다!

끝을 깔끔하게 표현한 방법

끝을 흐릿하게 표현한 방법

그림자 표현하기

두 번째로는 색연필로 그림자를 표현해 볼 거예요. '테두리 표현하기'와 같이 끝을 깔끔하게 그리는 방법과
흐릿하게 번진 듯 그려 주는 방법이 있어요. 특히 번진 듯이 표현한 방법은 글자를 살짝 떠보이게 하는 효과가
있어서 좀 더 입체적인 느낌을 줄 수 있는 것이 특징이랍니다.

끝을 깔끔하게 표현한 방법

끝을 흐릿하게 표현한 방법

세 번째로는 광택이 느껴지는 손글씨를 써 볼 거예요. 생각보다 간단하게 꾸밀 수 있지만
포인트를 주기에는 아주 좋은 방법이랍니다!

1 박스체로 글씨를 써 주세요.

2 원하는 색상의 색연필로 1~2개의 평행한 선을
자음과 모음에 관계없이 이어서 쭉- 그려
주세요.

Tip 광택 효과를 잘 보이게 하기 위해서는 쌍자음,
겹받침이 사용된 복잡한 글자보다 간단하고 짧은
글자가 좋아요.

3 그려준 선의 아랫부분은 모두 색칠해 주세요.

4 윗부분부터 그라데이션으로 점점 연하게
표현해 주면 반짝반짝 광택 손글씨 완성!

Tip 색을 채워 준 부분과 그라데이션으로 표현해 준
부분이 닿지 않도록 조심해주세요!

깨알
꿀팁
색연필로 그라데이션을 표현할 때 단순히
진하게 그어 준 선과 연하게 그어 준
선으로 표현하기에 그치지 않고, 그려 준
그라데이션 위에 같은 색상의 색연필로
동글동글하게 굴려서 부드럽게 색칠해 주면
좀 더 자연스러운 느낌의 그라데이션이
표현된답니다!

X O

장마

정

아파트

기억해

색깔펜과 검정펜으로 꾸미기

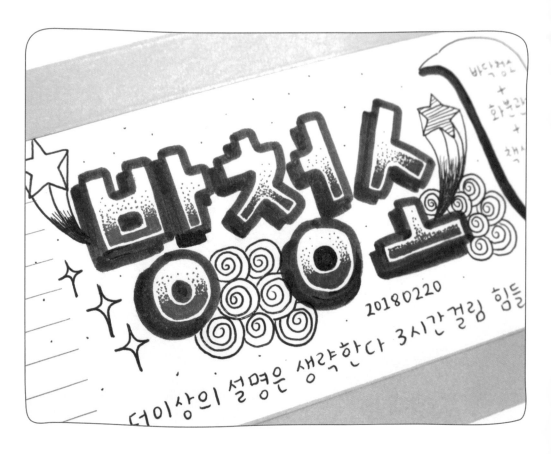

동영상 보고
따라 하기
(5:03~)

이번에는 다이어리를 꾸밀 때 가장 기본적으로 쓰이는 재료 두 가지,
색깔펜과 검정펜만을 활용해 볼 거예요.
컴퓨터 사인펜과 형광펜, 매직 등등 주변에서 쉽게 구할 수 있는
재료들을 활용해서 각각 다른 매력을 지니고 있는
세 가지 모양의 손글씨를 꾸며 봤답니다!
두 가지 재료로 세 가지 매력을 지닌 손글씨 꾸미기,
바로 배워 봅시다!

탄산수 같은 손글씨 표현하기

첫 번째로는 매직과 같이 굵은 펜과
색깔펜을 활용해서 탄산수처럼 색깔이
톡톡 터지는 느낌(?)의 손글씨 꾸미는
방법을 알려 드릴게요!

LOVE

1 매직이나 컴퓨터 사인펜 등 두꺼운 펜으로
원하는 문구를 적어 주세요.

 ⇨

2 색깔펜으로 점을 찍어 글자 안에 그라데이션을 표현해 줍니다.
(매직과 색깔펜 사이 약간의 여백을 남겨 주세요!)

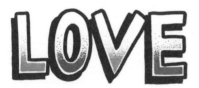

3 대각선으로 그림자를 표현해 주면
'탄산수 손글씨' 완성

'탄산수 손글씨'를 한글로
적었을 때에는 받침과 하단
모음 부분에도 똑같이
그라데이션을 표현해 주세요!

🗨 형광펜으로 감성적인 느낌 내기

학교나 사무실에서 쉽게 볼 수 있는
형광펜과 검은펜만을 활용해서 감성적인
느낌의 손글씨를 꾸며 볼 수 있어요.
형광펜으로 짧은 영어 단어나 글귀를
적어 주고, 그 위에 필기체 느낌으로 손에
힘을 뺀 후 글씨를 적어 주면 간단하게
감성적이고 빈티지한 느낌의 손글씨가
완성된답니다!

🗨 한 색깔로 손글씨 꾸미기

다이어리를 꾸밀 때, 쓰고 싶은 색깔 하나만으로 쉽게 손글씨를 꾸미는 방법을 알려 드릴게요.
어디든지 활용하기 좋고 색깔펜과 검은펜만 있으면 누구든지 따라 할 수 있는 간단한 방법이랍니다!

1 박스체로 적어 주고

2 글자 크기의 1/2 만한 상자를
글자 뒤에 그려 주고

3 반은 무늬를 그리고,
반은 색칠해 주면

4 한 색깔만으로도
상큼한 느낌의 손글씨 완성!

탄산수 같은 손글씨 표현하기

형광펜으로 감성적인 느낌 내기

한 색깔로 손글씨 꾸미기

볼펜으로 쓴 글씨,
만년필처럼 표현하기

동영상 보고
따라 하기

다이어리를 쓰다 보면 항상 비슷한
느낌으로 꾸미게 되고, 매번 같은 글씨체로
채워 나가다 보니 가끔 변화를 주고 싶을
때가 생기기도 하더라구요.
그럴 때마다 저는 글씨체 모양을 바꿔서
다이어리를 적어 주곤 하는데요!
내 글씨체와는 다른 느낌을 내면서, 마치
만년필로 쓴 것처럼 보일 수 있는 간단한
팁을 알려 드릴게요!

새벽종소리 ⇨ 새벽종소리

방법은 아주 간단해요!
글자의 세로 부분을 두껍게 표현해 주시면
평소와는 다른 느낌으로 다이어리를 꾸며 줄 수 있답니다.

밥팅체	네가 없는 곳	⇨	네가 없는 곳
반죽체	네가 없는 곳	⇨	네가 없는 곳
가로수체	네가 없는 곳	⇨	네가 없는 곳

실전
다이어리
꾸미기

Chapter 3

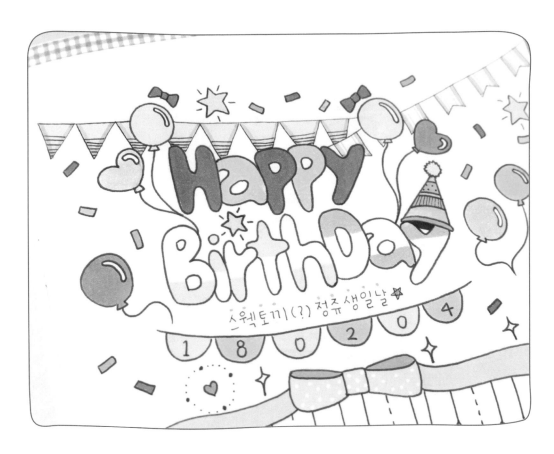

동영상 보고
따라 하기

친한 친구의 생일, 혹은 가족의 생일을 맞이해서 특별하게 다이어리를
꾸미고 싶을 때 좋은 예시가 되어 줄 다이어리 꾸미기 방법을
들고 왔어요! Weekly 부분에 활용해도 좋지만 저는 특별히
프리노트 한 페이지를 모두 사용해서 아기자기한 느낌을
가득 담아 꾸며 줬답니다!
생일날 예쁘게 다이어리 꾸미기, 바로 시작해 볼게요!

1 펜으로 동글동글한 박스체를 활용해서 제목을
 적어 줬어요. 포인트로 심심한 부분에 생일
 고깔을 씌워 줬답니다!

2 색연필이나 마카 등 색칠도구를 활용해서
 예쁘게 채색해 줍니다.

3 글자 주변 심심한 부분에 풍선을 그려 주세요.

4 여러 가지 모양의 가랜드로 허전한 부분을 채워
 주면서 날짜를 함께 적어 주고, 군데군데 여러
 가지 색깔의 종이가루를 뿌려 주면 완성!

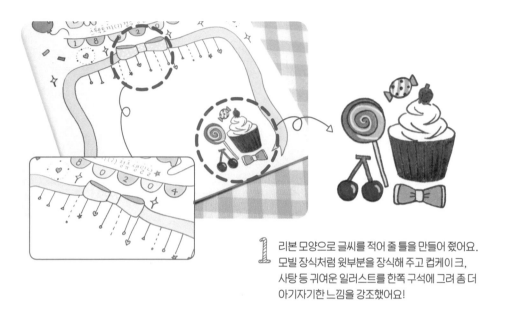

1 리본 모양으로 글씨를 적어 줄 틀을 만들어 줬어요.
모빌 장식처럼 윗부분을 장식해 주고 컵케이크,
사탕 등 귀여운 일러스트를 한쪽 구석에 그려 좀 더
아기자기한 느낌을 강조했어요!

2 하루 있었던 일을
간략히 적어 마무리!

 다이어리에 활용해서 생일날 있었던 일들을 간략히 적어도 좋고
A4용지에 그려서 친구나 가족, 지인에게 줄 생일 편지로 활용해도 좋아요.
일 년에 한 번뿐인 생일날, 예쁘게 꾸며 보세요!

생일날 활용하기 좋은 일러스트

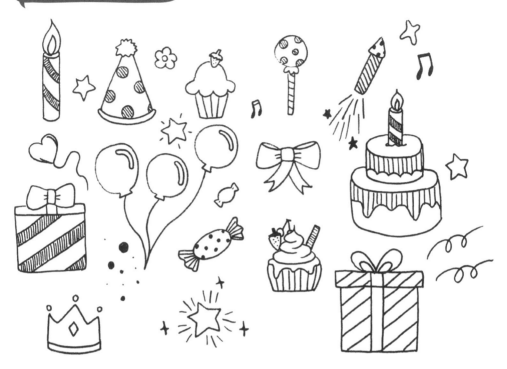

여러 가지 모양의 가랜드

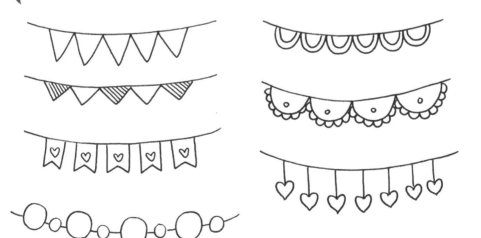

기념일, 특별하게 꾸미는 방법

♥ anniversary

동영상 보고
따라 하기

평소에 다이어리를 예쁘게 꾸미면서 쓰는 사람이 아니더라도
'기념일'에는 평소와 다르게, 조금 특별한 방법으로
다이어리를 꾸미고 싶어하는 분들이 많은데요.
기념일에 어떤 방법으로 다이어리를 꾸미는지,
어떻게 다양한 느낌으로 응용할 수 있는지 알려 드릴게요!
펜 하나로도 충분히 예쁘게 따라 그리실 수 있으니
초보자분들도 눈 크게 뜨고 봐 주세요!

• 기본적인 리본 모양 그리기

리본 모양을 그릴 때 주의해야 할 포인트들을 살펴볼까요?

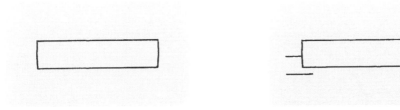

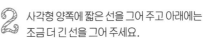

1 가로로 긴 직사각형을 그려 주세요.

2 사각형 양쪽에 짧은 선을 그어 주고 아래에는 조금 더 긴 선을 그어 주세요.

3 부등호 모양(〉〈)으로 두 선을 이어 주세요.

4 사각형 밑으로 튀어나온 선과 사각형을 연결한 후 색칠해 줍니다.

 기본적인 리본 모양을 크기만 조절하면 칸이 작은 Monthly 부분에도 충분히 예쁘게 활용할 수 있어요! 그리고 기본적인 모양을 응용해서 목도리처럼 그려 주면 겨울용 다이어리 꾸미기에 정말 잘 어울리는 Weekly를 만들 수 있답니다!

곡선 형태의 리본을 그려 제목을 만들어 주고, 글의 왼쪽에는 세로로 리본을 그린 후 날짜와 어떤 날이었는지를 기록하는 방법으로 특별한 날을 예쁘게 꾸며 줬어요.

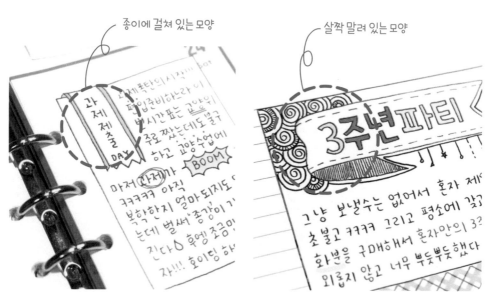

종이에 걸쳐 있는 모양

살짝 말려 있는 모양

제목에 활용하기 좋은 다양한 리본을 그려 보는 연습을 해 볼까요?

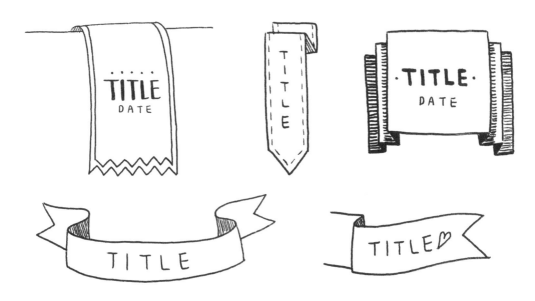

✎ 연습해 볼까요?

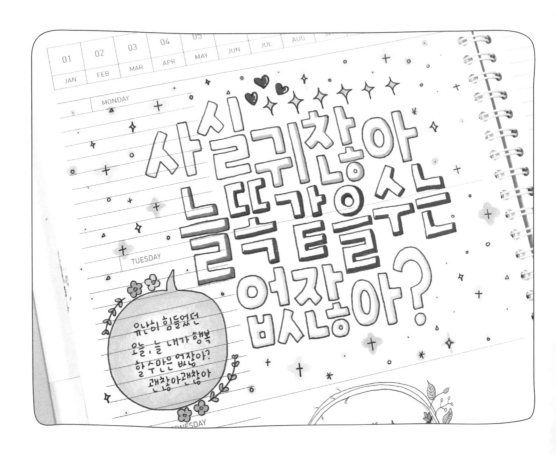

다이어리 밀린 날

한번에 꾸미기

동영상 보고
따라 하기

다이어리 꾸미기를 10년 가까이 하고 있는 저도 다이어리를 밀리는 경우가
많아요. 학교생활이 바빠졌다든지 괜히 우울해질 때면 다이어리를 잠시
잊고 지내곤 하는데, 바로 그럴 때 제 다이어리에 활용했던
방법을 알려 드리려고 합니다! 아무것도 쓰지 않고 비워 두는
것보다 조금이라도 꾸며서 채워 주는 것이 나중에 돌아봤을 때
훨씬 예쁘고 뿌듯하더라고요. 3가지 방법을 준비했으니
원하는 방법으로 다이어리에 활용해 보세요!

• 사진을 활용해서 채워 주기

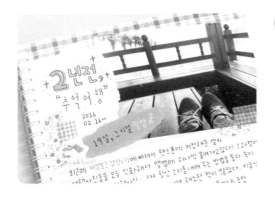

윗부분(제목 부분)

다이어리의 한 페이지를 모두 채워 줄 거라서
두 장의 사진을 활용했어요! 우선 제목 부분은
원하는 사진과 함께 파스텔 색상의 색지와
서류봉투를 찢어 붙여서 빈티지한 느낌을 내
주고, 짧게 제목을 적어 줬어요. 빈 공간에는
꽃무늬, 체크무늬 마스킹테이프를 붙여서
심심한 부분을 채워 줬답니다.

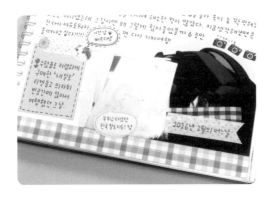

아랫부분

다이어리의 아랫부분에는 사진의 불필요한
부분을 잘라 내고 색지를 사진보다 크게
찢어서 테두리처럼 활용해 줬어요. 그 옆에는
사진에 대한 간단한 설명이나 당시 상황을
적어 줘도 좋아요!

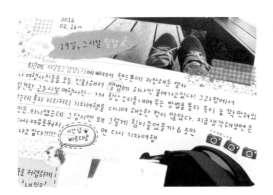

내용 부분

위, 아래에 사진을 활용해서 예쁘게 꾸몄다면,
있었던 일이나 앞으로의 다짐 등으로 빈 공간을
글로 채워 주시면 된답니다!

손글씨로 원하는 문구 적기

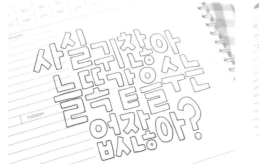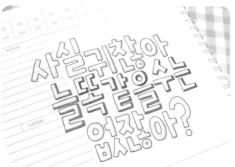

박스체를 사용해서 적당한 길이의 문구를 적어 주세요. 일렬로 적어 주는 것보다 글자 사이사이
빈 공간을 다른 글자로 채워 가면서 조금 들쑥날쑥한 느낌으로 적어 주는 것도 좋아요! 그림자
부분을 색깔펜으로 그려서 글자에 생기를 좀 더 불어넣어 줬어요.

빈 공간을 가득가득 꾸미기

손글씨 주변을 귀여운 일러스트로 채워 줬어요.
말풍선을 활용해서 짧은 글을 적기도 하고, 3가지
색상의 마카를 활용해서 손글씨 주변을 화려하게 꾸며
줬어요. 포인트로 하트까지 그려서 귀엽게 완성!

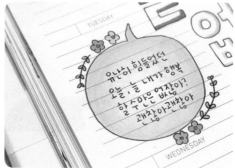

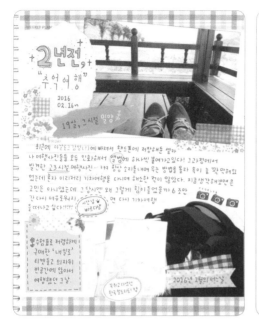

사진을 활용해서 채워 주기

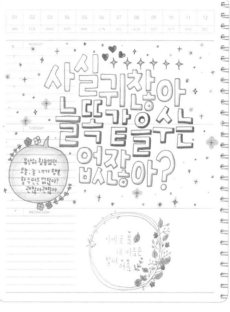

손글씨로 채워 주기

 다이어리가 일주일 이상 밀렸거나 예쁘게 채워 주는 것이 정말 귀찮은 날에는
1분 안에 빠르게 채워주고 뒷장으로 넘어가는 편이에요!

❶ 도장을 찍은 것처럼
중앙에 큼지막한 문구로
'시험기간', '휴가기간',
'열심히 사는 중' 등 짧은
문구를 적어 주고 마무리!

❷ 마스킹테이프를
여백의 위, 아래에
붙여 주고 중앙에
'여백의 美'를 적어서
마무리!

특별하게 기록하는 방법

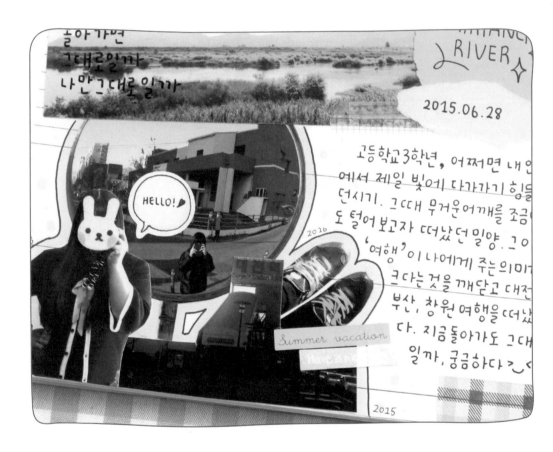

동영상 보고
따라 하기
(5:48~)

여행을 떠나면 빠질 수 없는 것이 바로 사진인데요! 여행에서 찍은
사진으로 스크랩북이나 다이어리를 꾸미며 보신 분들이 있을
거예요. 그럴 때 마다 어떻게 꾸며야 할지 감이 잡히지
않는 분들을 위해 여러 가지 팁들을 준비했습니다!
사진만 있다면 누구든지 쉽게 따라 할 수 있는 팁으로
준비했으니 초보자분들도 눈 크게 뜨고 봐 주세요!

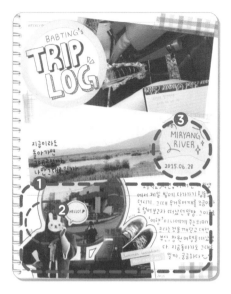

첫 번째로 다이어리 한 페이지를 모두 사용해서
사진으로 채워 봤어요! 글보다는 사진을 중심으로
배치해서 더 꽉 채운 느낌으로 여행 다이어리를 꾸며
줬답니다!

❶ 여행을 다니다 보면 평소에 그냥 지나치던 것들도 다르게
보일 때가 있어서 의미 없이 사진으로 남기곤 하는데요.
그런 사진들을 한번에 모아 콜라주 기법을 활용해
다이어리 한켠에 붙여 줬어요!

 ⇨

❷ 콜라주한 사진 테두리에 선을 긋고 색을 채워서 포인트를 줍니다.

❸ 사진을 찍은 장소와 날짜는 색지를
찢어 붙여서 간단하게 표시해 주고,
잘 나온 풍경 사진에 마음에 드는
글귀를 적어 빈티지한 느낌을
표현했어요!

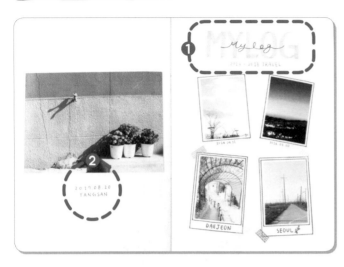

여행을 다니다가 찍은 사진 중
유독 잘 나온 사진은 특별하게
보관하고 싶은 마음이
생기더라구요! 그래서 저만의
여행 스크랩북을 만들어서
예쁘게 꾸며서 보관하고
있어요.

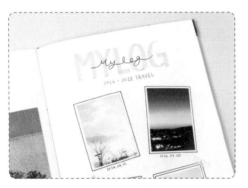

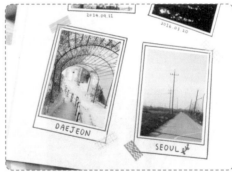

❶ 스크랩북의 제목은 형광펜과 검정 볼펜으로 깔끔하게 적어 줬어요.
 인화한 사진을 잘 나온 부분만 미니 폴라로이드 사진 크기로 잘라서 하나씩 붙여 주고,
 간단하게 날짜와 장소를 적어 주면 심플하게 마무리할 수 있어요!

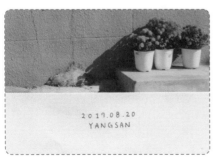

❷ 자르기 아까운 사진은 그대로 붙여서
 심이 가는 펜(0.25mm)으로 날짜와
 장소만 적어서 마무리해 줬어요.
 평소에 여백이 허전하다고 느끼시는
 분들은 포인트로 마스킹테이프를 찢어
 가장자리에 붙여 줘도 예뻐요!

• 맛집 다이어리 꾸미기

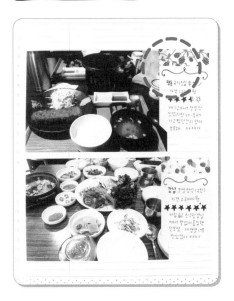

여행에서 빠질 수 없는 것이 바로 '맛집'이죠!
여행을 다니면서 찍은 다양한 음식 사진을
활용해서 나만의 '맛집 다이어리'를 만들어
보세요! 나의 입맛에 맞는 가게 이름과 함께
가격, 별점, 한줄평까지 적을 수 있는 맛집
다이어리, 간략하게 소개해 드릴게요!

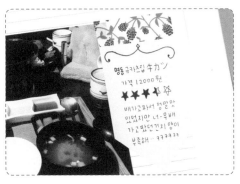
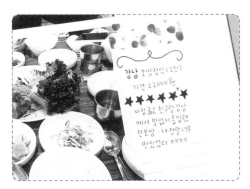

사진의 오른쪽에 연필모양으로 잘라준 색지를 붙이고 마스킹테이프로 포인트를 줬어요.
내용에는 가게의 위치와 이름, 가격, 별점, 나의 평을 순서대로 적어서 마무리해 줍니다.
친구와 있었던 간단한 에피소드를 적거나 솔직한 맛 평가를 간략히 적어 주면 간단하게 나만의 맛집 다이어리 완성!

영수증 보관 TIP!
여행을 다니면서 모은 영수증은 '포켓형 사진 앨범'에 모아서
보관해 주면 좋아요! 날짜별로 정리해서 넣어 두면 잃어버리지
않고 깔끔하게 보관할 수 있답니다!

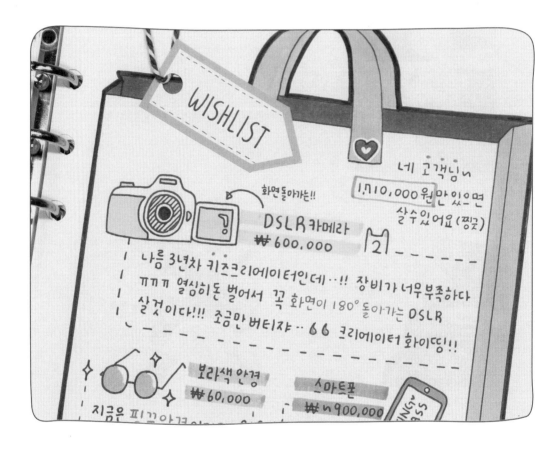

♥ wishlist
위시리스트 꾸미기

동영상 보고
따라 하기

새 학기가 되거나 혹은 기분이 우울한 날, 사고 싶은 물건들이 머릿속을
돌아다닐 때 다이어리에 정리할 수 있는 방법을 알려 드리려고 합니다.
귀여운 일러스트와 함께 위시리스트를 만들어서
내 다이어리 속 장바구니에 사고 싶은 것들을
가득가득 채워 봅시다!

틀 만들기

인터넷 쇼핑몰에서 원하는 상품을 장바구니에 담는 것처럼, 다이어리 프리노트 부분에 종이가방 모양의 틀을 만들어 나만의 장바구니를 만들어요. 이 종이가방 안에 원하는 물건들을 하나씩 채워 봅시다!

태그 만들기(제목 꾸미기)

'위시리스트'라는 제목은 상품 태그 모양으로 만들어서 붙여 줘요. 그냥 종이에 적어 주는 것보다 입체적으로 표현할 수 있어서 독특한 느낌을 준답니다!

간단한 태그 만들기
❶ 흰 종이를 연필모양으로 잘라 주고
❷ 색지를 붙여 조금 더 크게 잘라 준 후 펀칭기로 구멍을 뚫고
❸ 트와인끈을 연결하면 완성!

❶ ❷ ❸

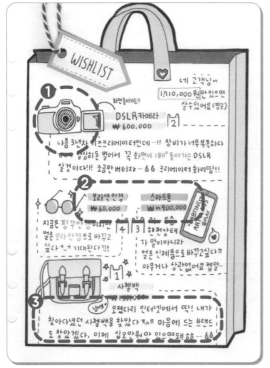

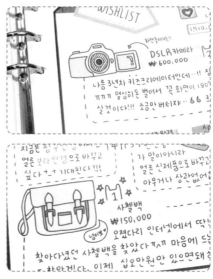

① 손그림으로 사고 싶은 물건 그리기

사고 싶은 물건들을 손으로 하나씩 그려 줘요.
사진을 붙여서 꾸며도 좋지만 손그림으로 그려
주면 좀 더 아기자기한 느낌을 낼 수 있어요!
너무 디테일한 부분까지 완벽하게 그리는 것
보다 외곽선만 간단하게 그려 주고,
색칠할 때에는 포인트 색상으로 한 가지
색으로만 칠해서 깔끔하게 표현해 줘요!

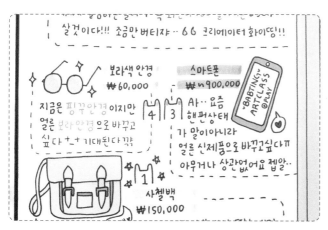

❷ 제품명과 가격 적어 주기

손그림 옆에는 형광펜 두 줄을
긋고 제품명과 가격을 적어요.
형광펜 색상은 손그림에 색칠해
준 포인트 색상과 비슷한 색상을
골라서 정돈된 느낌을 줬어요.

> Tip 제품명 옆에 귀여운 토끼를 그려서
> 우선순위를 매겨 줬답니다!

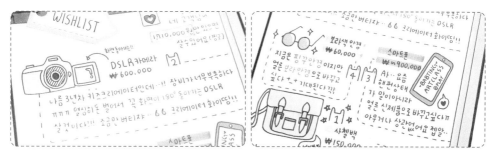

❸ 사고 싶은 이유나 제품 설명 적어 주기

많이 길지 않게 사고 싶은 이유나 제품에 대한 설명을 적어 줘요.
위시리스트를 정리하면서 사고 싶은 이유를 적다 보면 굳이 사지 않아도 되는 물건들이 생기더라구요.
쓸데없는 지출을 막을 수 있는 단계인 만큼 꼼꼼히 적어 주세요!

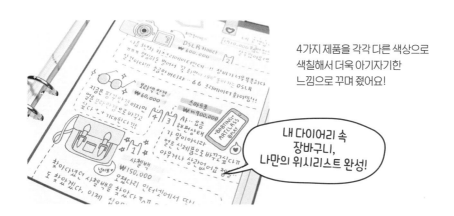

4가지 제품을 각각 다른 색상으로
색칠해서 더욱 아기자기한
느낌으로 꾸며 줬어요!

내 다이어리 속
장바구니,
나만의 위시리스트 완성!

♥ bucket list

나만의 버킷리스트 만들기

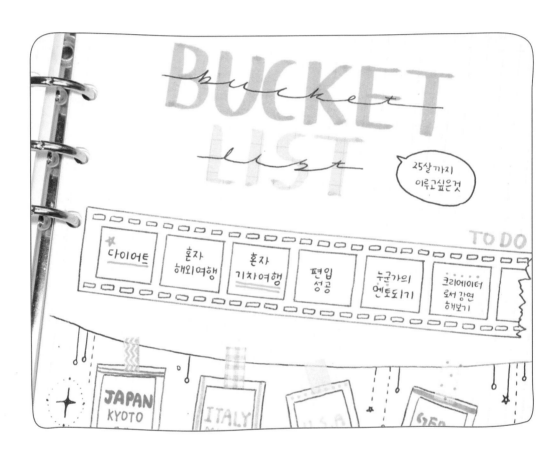

동영상 보고
따라 하기

5년 안에, 혹은 이번 생에서 꼭 이루고 싶은 목표를 하나씩 정리해 보는
'버킷리스트'를 다이어리 프리노트 부분에 직접 꾸며 봤어요.
이루고 싶은 목표들부터 공부하고 싶은 것, 떠나고 싶은
곳까지, 내 꿈으로 가득 찬 버킷리스트!
예쁘게 정리하는 방법을 알려 드릴게요.

버킷리스트를 채워 주기 전 예쁘게 타이틀을 꾸며 줬어요. 평소에 다이어리에 자주 활용하는 입체글씨로 꾸미는 방법과 형광펜과 검정펜으로 깔끔하게 꾸미는 방법, 총 두 가지 방법으로 꾸며 봤어요!

이번 파트에서는 계획표를 작성하는 만큼 평소보다 깔끔한 느낌을 내고 싶어서 '형광펜과 검정펜으로 깔끔하게 꾸미는 방법'을 선택했답니다!

필름 모양 틀 만들기

1 가로로 긴 직사각형을 그려 주고, 안에 일정한 간격으로 사각형을 그려 줍니다.

2 끝부분은 찢어준 듯한 느낌을 내기 위해 들쑥날쑥하게 표현해 주세요!

3 위, 아래의 여백에 작은 직사각형을 일정한 간격으로 채워 주세요.

4 볼펜으로 따라 그려 주면 '필름 모양 틀 만들기' 완성!

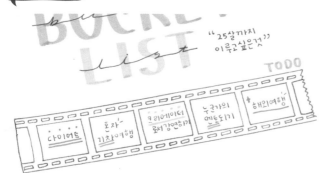

저는 25살까지 이루고 싶은 작은 목표들을 적어 줬어요. 추억을 연상시키는 필름 모양에 목표들을 적어 주니 그냥 일렬로 적어 주는 것보다 훨씬 빈티지한 느낌이 들더라구요. 매달 기억에 남는 일들을 쭉 적어 줄 때라든지 앞으로의 계획이나 목표를 세울 때 등 내 다이어리에 다양하게 활용해 보세요!

• 폴라로이드사진 모양 활용하기(가고 싶은 여행지 정리하기)

1 살짝 곡선으로 길게 줄을 그어 주고 폴라로이드사진 모양으로 칸을 만들어 주세요.

2 사진이 들어가는 부분에 가고 싶은 여행지 이름을 적어 주고, 테두리를 예쁘게 꾸며 줍니다.

3 두께가 가는 마스킹테이프로 위에 그려 준 선과 연결하고 주변을 예쁘게 꾸며 주면 완성! 굳이 사진을 넣지 않아도 가고 싶은 여행지를 한눈에 정리할 수 있어서 간편하게 꾸미기 좋아요!

• 책꽂이 모양 활용하기 (배우고 싶은 것들 한번에 정리하기)

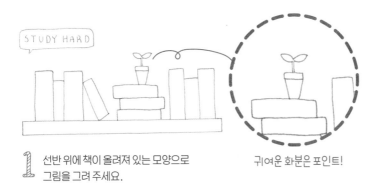

1 선반 위에 책이 올려져 있는 모양으로
그림을 그려 주세요.

귀여운 화분은 포인트!

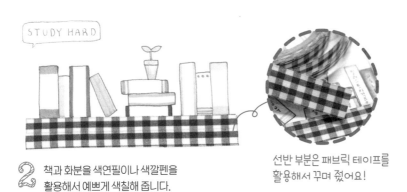

2 책과 화분을 색연필이나 색깔펜을
활용해서 예쁘게 색칠해 줍니다.

선반 부분은 패브릭 테이프를
활용해서 꾸며 줬어요!

3 배우고 싶은 것들을 하나씩 채워 주면 완성!
평소에 공부해 보고 싶었던 자격증이나 언어들을 적어 줬어요.
포인트로 오른쪽에 스탠드까지 그려 주면 귀여운 책꽂이 모양 계획표가 완성된답니다!
스터디 플래너에 그려 줘도 잘 어울리겠죠?

가계부 쓰기

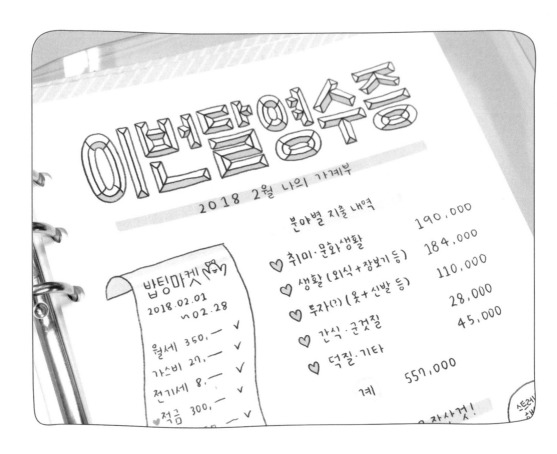

이번달영수증

2018 2월 나의 가계부

분야별 지출 내역

밥팅마켓 (~?)

2018.02.01
~ 02.28

월세 350,— ✓
가스비 2?,— ✓
전기세 8,— ✓
♥ 적금 300,— ✓

♥ 취미·문화생활 190,000
♥ 생활 (외식 + 장보기 등) 184,000
♥ 투자(?) (옷 + 신발 등) 110,000
♥ 간식·군것질 28,000
♥ 덕질·기타 45,000

계 557,000

동영상 보고
따라 하기
(3:58~)

쓸데없는 지출을 막기 위한 가계부를 자신의 다이어리에
어떻게 쓰는지 알려 드릴게요.
매주 또는 매달, 다이어리에 나만의 영수증을 만들어서
특별한 가계부를 만들어 보세요.

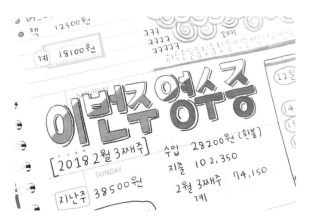

매주 주말의 Weekly 부분이나 메모칸 부분에 한 주 동안 얼마만큼 썼고 어떤 부분에서 많이 썼는지 알 수 있는 가계부 칸을 만들어 활용해 보았어요. 저는 지출을 중심으로 가계부를 작성하고자 제목을 '영수증'이라고 지어 주었답니다!

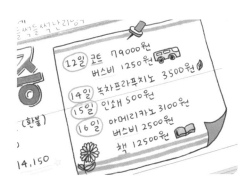

한 주의 지출 내역 정리

일주일 동안 지출한 내역을 한 곳에 모두 적어 줍니다. 중간중간 작은 일러스트를 그려서 아기자기한 느낌을 더했어요!

총 수입과 지출

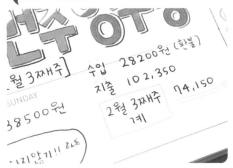

이번 주, 총 수입과 총 지출을 계산해서 합계를 적어 주세요.

지난주 내역과 비교하기

지난주 합계와 비교해서 나에게 반성할 부분이나 칭찬할 부분이 있다면 말풍선 안에 적어 줍니다!

• 매달 쓰는 가계부

매달 쓰는 가계부에서는 내가 어떤 분야에서 지출이 많았는지,
잘 산 것과 아낄 수 있었던 지출 등 다양한 내용을 담아서 꾸며 볼게요.

기본 지출 정리　첫 번째로, 매달 기본적으로 빠지는 지출을 한번에 정리해 볼 거예요.
지출을 한눈에 알 수 있는 영수증 모양의 틀을 그려서 하나씩 적어 볼게요!

1 'S' 모양을 반대로 그려 주고

2 굽어지는 부분과 꼭짓점 부분에서
오른쪽으로 길게 직선을 그어 주고

3 'S' 모양으로 연결해 주고

4 볼펜으로 따라 그려 주면 완성!

5 영수증에 날짜와 함께 매달 꼬박꼬박
나가는 돈을 적어 줬어요! 실제 영수증처럼
일렬로 적어주니까 한눈에 파악하기도 쉽고
계산하기도 쉬워서 가계부를 쓸 때 유용하게
사용하고 있어요!

분야별 지출 내역

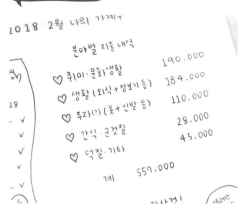

저는 총 5가지 분야로 나눠서
분야별 지출 내역을 적어 줬어요.

❶ 취미, 문화생활
❷ 일상생활(장보기, 외식 등등)
❸ 나를 위한 투자(옷, 화장품 등등)
❹ 간식, 군것질
❺ 기타

분야별로 나눠서 지출 내역을 적어 주면
내가 어느 부분에서 돈을 많이 쓰는지
한눈에 알 수 있어요!

칭찬과 반성

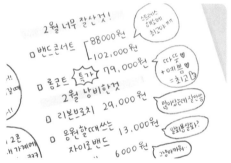

돈을 절약한 일이 있었을 때는 칭찬을, 반대로 돈을 낭비
한 일이 있었을 때는 반성하는 칸을 만들어서 저를 위한
충고를 몇 마디 적어 줬어요.

이번 달에 후회 없이 잘 산 물건과 그렇지 않은 물건을 골
라서 적어 줬어요!

매주 혹은 매달 계획적으로 가계부를 작성하기 번거로운
분들은 다이어리를 꾸밀 때 한쪽에 가계부 칸을 만들어서
어릴 때 사용했던 용돈기입장 형태로 적어 줘도 좋아요!
크게 부담스럽지도 않고, 오늘 지출이 얼마인지 바로
파악할 수 있어서 용돈을 아껴 쓰고 싶은 학생분들에게
추천!

좋은 글귀 예쁘게 꾸미기

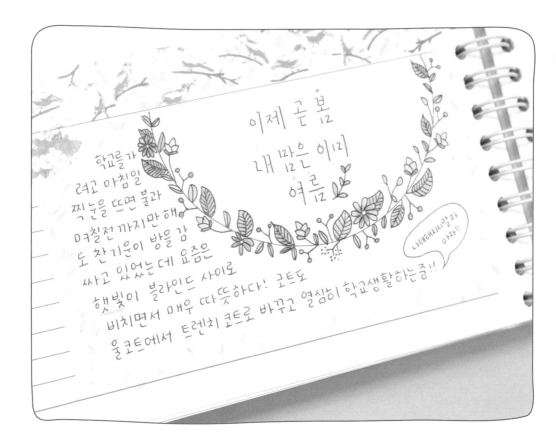

동영상 보고
따라 하기

다이어리를 꾸미다 보면 조금 허전한 부분이 생기거나
사진과 함께 심플하게 꾸미고 싶을 때가 있을 거예요.
그럴 때 짧은 명언이나 글귀를 사용하곤 하는데요,
글귀를 어떻게 다이어리에 활용해야 하는지 감이 잘
잡히지 않는 분들을 위해 총 6가지 방법으로 자세히
알려 드릴게요!

난이도 ★★★☆☆

첫 번째로 리스 모양이에요.
동그랗게 틀을 만들어 그 안에 예쁜 글귀들을 적어서 간단하게 다이어리를 꾸밀 수 있는 방법이에요.
많은 재료가 필요하지도 않고, 검정펜과 색깔펜만 있으면 쉽게 만들 수 있는 방법이라서
원하는 대로 다양한 모양을 만들 수 있고, 그에 맞는 다양한 분위기를 낼 수 있다는 것이
리스 모양의 제일 큰 장점이에요.

❶ 조명처럼 표현하기

❷ 별 모양으로 포인트 주기

❸ 꽃과 나뭇잎으로 꾸미기

❹ 나뭇잎으로만 꾸미기

❸과 ❹는 똑같이 나뭇잎을 사용했는데도 서로 전혀 다른 분위기가 느껴지는 것을 알 수 있어요.
나뭇잎의 크기나 색칠을 할 때 어떤 색을 선택하는지, 그리고 안에 적혀 있는 글귀의 분위기 등등
다양한 요소들이 다이어리의 분위기를 바꾸는 데에 큰 역할을 한답니다!

난이도 ★★★☆☆

두 번째로는 검정펜만을 사용해서 메모지가 겹쳐져 있는 모양,
나무집게로 고정되어 있는 모양, 수첩 모양의 틀을 만들어 주고 짧은 글귀를 적어 줬어요.
두 번째 방법의 특징은 채색을 하는 것보다 하지 않는 것이
글귀의 분위기를 더 잘 살릴 수 있고, 훨씬 깔끔한 인상을 준다는 것이에요.
컴퓨터 사인펜이나 붓펜으로 간단한 캘리그라피를 적어 줘도 좋고
실제 메모지에 메모한 것처럼 끄적끄적 못난 글씨로 적어 줘도 잘 어울린답니다!

• 크라프트지, 색종이 활용하기

난이도 ★★☆☆☆

세 번째 방법으로는 가지고 있는 색종이나
크라프트지를 찢어서, 혹은 잘라서 글귀와 함께
활용하는 방법이에요. 동그란 모양, 네모난 모양으로
잘라서 다이어리 밀린 부분에 붙이고 글귀를 적어
주거나, 손그림을 그리다가 실수를 한 경우 덮어서
붙이는 방법으로 제일 많이 활용하고 있어요.
작은 일러스트들을 주변에 그려서 심심한 부분을
보완해 주거나 마스킹테이프, 투명스티커들을 함께
사용해 주면 훨씬 완성도 높게 표현할 수 있답니다!

크라프트지를 구하기 어려운 분들은 서류봉투로
대체해서 활용해 줘도 좋아요!

118

• 연습 또 연습! 따라 해 보기

좋아하는 글귀를 함께 적어 보세요.

✏️ 연습해 볼까요?

♥ profile

다이어리 프로필 꾸며 보기

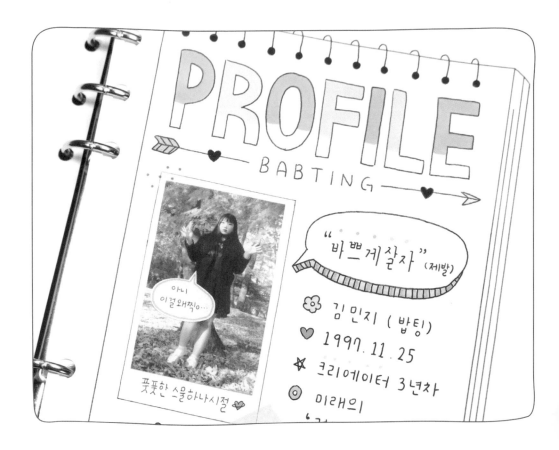

동영상 보고
따라 하기

평범한 다이어리를 '나만의 다이어리'로 만들기 위해
나에 관한 정보가 담긴 프로필을 다이어리 앞부분에 꾸며 봤어요!
내 사진과 함께 다양한 정보들을 활용해서 다이어리의 소장 가치를
높여 주는 프로필 만들기! 지금부터 바로 꾸며 볼까요?
(저는 스케줄러로 사용하고 있는 육공다이어리에 A4용지로 직접
만든 속지를 끼워 넣어 활용해 줬어요.)

틀 꾸미기

우선 수첩 모양으로 기본적인 틀을 잡아 주세요.
그리고 큰 사각형 윗부분에 동그라미를 일정한
간격으로 그려 준 후 갈고리 모양으로 연결하기만 하면
간단한 수첩 모양 틀이 완성된답니다.

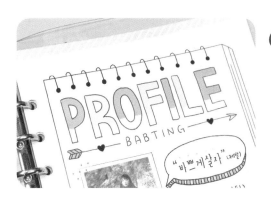

타이틀 꾸미기

윗부분에 박스체로 타이틀을 그려 넣어 주고 밑에
작은 글씨로 나의 영어 이름을 적어서 심플한
타이틀을 완성했어요. 화살 그림으로 포인트를 줘서
아기자기한 느낌을 더했답니다.

내 사진 꾸미기

잘 나온 사진을 하나 골라 프린트 해 준 뒤 한쪽에
붙여 줬어요. 사진을 붙인 다음 폴라로이드
사진처럼 볼펜으로 틀을 만들어 주면 실제로
폴라로이드 사진을 붙인 것처럼 빈티지한 효과를 줄
수 있어요. 마스킹테이프로 포인트를 주고, 간단한
문구를 적어 주는 것도 잊지 말기!

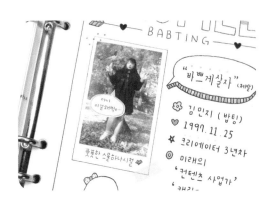

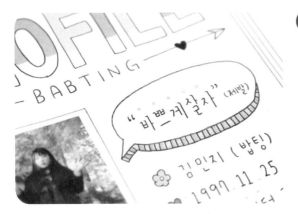

좌우명 적기

나에게 큰 영감을 준 명언이나 나의 좌우명을
사진 옆에 말풍선 모양을 활용해서 적어 줬어요.
다이어리를 펼칠 때 마다 볼 수 있어서 매일매일
자극을 받을 수 있는 좋은 방법이랍니다!

나에 관한 정보 적기

좌우명 밑에는 나의 정보들을 적어 줬어요!
이름부터 나이, 현재 직업, 그리고 미래에는
어떤 일을 하고 싶은지 등 나를 간단하게
소개할 수 있는 최소한의 정보들을 예쁘게
적어 줬답니다.

간단한 메모 남기기

혹시나 다이어리를 들고 다니다가 잃어버렸을
경우에 대비해 짧은 메모를 이메일 주소와 함께
적어 줬어요. (귀여운 캐릭터는 뽀인뜨!)

참고하여 나만의 개성 있는 프로필을 꾸며 보세요.

✎ 연습해 볼까요?

생활 계획표 꾸미기

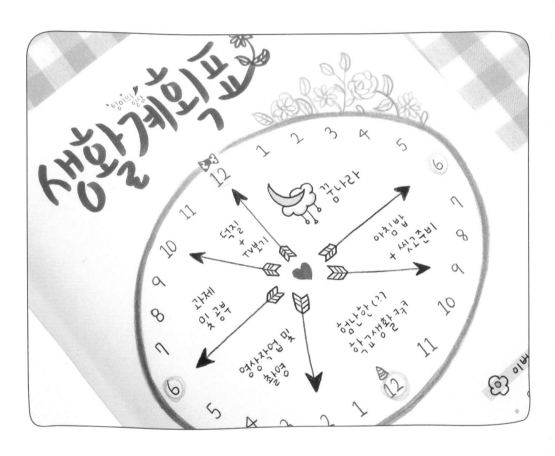

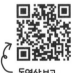

동영상 보고
따라 하기
(0:36~)

초등학생 때, 방학숙제로 했었던 방학계획표 만들기 이후 생활계획표를
제대로 만들어 본 적이 없었는데, 새로운 방법으로 프리노트 부분에
만들어 봤어요! 평소에 잘 알고 있는 것처럼 동그랗게 그리는 방법과
세로로 그리는 방법, 총 두 가지 방법으로 꾸며 봤어요.

• 세로로 꾸미기

제목 꾸미기

제목은 간단하게 박스체와 리본으로 깔끔하게 꾸며 줬어요.
'생활계획표'라고 적어 줘도 좋지만 조금 색다르게 '대학생 ㅇㅇ이의 탐구생활',
'ㅇㅇ이의 24시간' 등 특이한 제목을 사용해서 계획표를 만들어 줘도 좋답니다.

계획 짜기

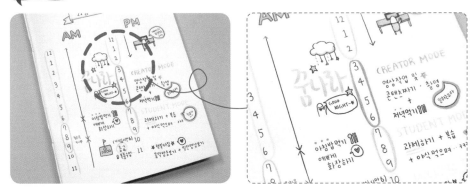

AM과 PM으로 시간을 나누고 대략적인 하루 계획표를 적어 봤어요!
시간대별로 색연필로 묶고, 그 시간대에 맞는 계획을 옆에 적어 주는 방식으로 꾸몄어요.

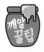

단순히 글만 적는 것보다 귀여운
일러스트를 함께 그리면 좀 더
아기자기한 느낌을 강조할 수 있어요.

제목 꾸미기

첫 번째 방법과는 조금 다르게 캘리그라피용
붓펜을 활용해서 제목을 적어 줬어요. 글자의
끝부분에는 포인트로 작은 꽃도 그려서
고급스러운 느낌을 더해 제목을 완성했어요.

계획표 그리기

초등학생 때 방학숙제로 했던 방법과
비슷하게 원을 그린 후 24시간을 적어 주고
화살 모양의 시곗바늘로 칸을 나눠 줬어요.
특히 화살 모양의 화살표는 귀여운 느낌도
살리고 시곗바늘 느낌도 낼 수 있어서
포인트로 활용하기 좋아요!

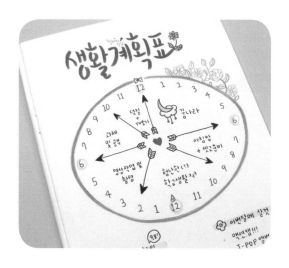

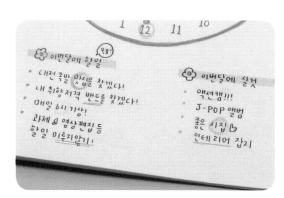

이번 달 계획 쓰기

그려 준 계획표 밑에는 이번 달에 할 일과
살 것을 적어서 정리해 줬어요. 그려
준 계획표로는 하루 계획을 알 수 있고,
아래에 적어 준 내용으로는 한 달 계획을
알 수 있어서 좋답니다.

컴퓨터 사인펜으로
손쉽게 캘리그라피 펜 만드는 방법

동영상 보고
따라 하기

컴퓨터 사인펜을 지붕 모양으로 잘라 주세요.

형광펜 모양이 되도록 윗부분을 사선으로 잘라 주면
초간단 핸드메이드 캘리펜 완성!

나의
우산이
되어줄래요

너란사람
좋아해

여러 가지
재료로
응용하기

Chapter 4

마스킹테이프

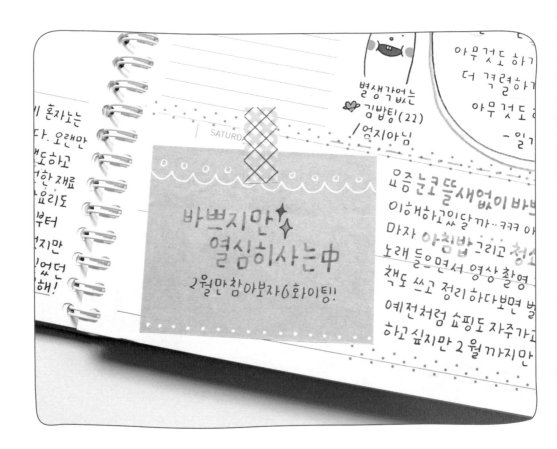

동영상 보고
따라 하기

다이어리를 꾸밀 때 빠질 수 없는 재료, 마스킹테이프입니다.
다양한 디자인의 마스킹테이프를 활용해서
다이어리를 예쁘게 꾸미는 방법을 알려 드릴게요.
잘라서 사용하고 찢어서 사용하고,
생각보다 다양하게 활용할 수 있어
다이어리를 꾸미시는 분들에게는 정말 유용한 아이템이랍니다!
그럼 바로 시작할게요!

자주 쓰이는 테이프 TOP 3

마스킹테이프·디자인테이프·패브릭테이프

마스킹테이프

종이 재질이며 대형 문구점에서 쉽게 구매할 수 있는 테이프예요. 크기와 브랜드, 디자인에 따라 가격은 1,000원에서 5,000원까지 다양해요. 다이어리 꾸미기에 사용할 때 이곳저곳 마음대로 붙였다 뗄 수 있어서 부담 없이 사용할 수 있어요.

😍 판매하는 곳이 많음. 디자인이 상대적으로 다양함.

😫 종이 재질이라 쉽게 찢어짐. 접착력이 약한 제품이 많음. 가격은 브랜드에 따라 천차만별이지만 유명한 브랜드 제품은 대부분 하나에 2,400원~3,200원. 학생들이 모으기엔 부담이 될 수있음.

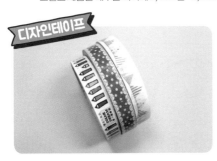

디자인테이프

일반 투명테이프와 같은 재질이며 쉽게 찢어지지 않고 접착력도 좋아요. 다이어리 꾸미기 외에 물건을 리폼할 때 등 다른 곳에도 활용하기 좋고, 색감이 마스킹테이프에 비해 상대적으로 선명하게 나와서 화려하게 다이어리를 꾸미고 싶은 분들이 사용하면 좋답니다.

😍 접착력이 좋음. 색감이 선명함.

😫 한번 붙이면 떼기 어려움. 보관이 어려움(생각보다 먼지가 많이 붙음). 판매하는 곳이 마스킹테이프에 비해 적어서 구하기 어려움.

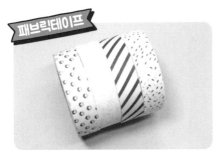

패브릭테이프

천 재질의 테이프로 사진이나 글귀를 빈티지한 느낌으로 표현하고 싶을 때, 포인트로 자주 사용하고 있는 테이프예요. 다른 테이프와 달리 필름을 떼어내야 접착면이 드러난다는 것이 특징이에요.

😍 테이프 위에 글씨를 적기 좋음(다양하게 활용 가능). 접착면이 바로 드러나지 않아서 붙이다가 실수하는 일이 적음.

😫 판매하는 곳이 적음. 보관하기 애매함(접착면이 없다 보니 동그랗게 잘 말리지 않음). 초보자가 사용하기엔 어려울 수 있음.

❶ 간단하게 테두리 장식하기

마스킹테이프를 활용할 때 가장 많이 쓰는 방법이에요. 테두리 부분에 붙여서 다이어리의 분위기를 잡아 주고 그날 사용한 글귀나 스티커, 사진 등이 가지고 있는 느낌을 좀 더 확실하게 표현할 수 있도록 도와주는 역할을 한답니다.

❷ Monthly에 일정 정리하기

명절 연휴 기간이나 시험 기간, 휴가 기간 등 연속적으로 일정이 있을 때, Monthly 부분에 마스킹테이프를 사용해 주면 간단하고 예쁘게 표현할 수 있어요.
계절에 따라, 혹은 그날 기분에 따라 마스킹테이프를 다르게 붙여 주면 다이어리를 꾸밀 때 좋은 포인트가 된답니다.

❸ 사진에 포인트 주기

인화한 사진이나 프린트한 사진을 다이어리에 붙여 활용하고 싶을 때 자주 사용하는 방법 중 하나예요.
사진이 주는 분위기에 맞는 마스킹테이프를 골라 위아래로 붙여 주기만 하면 붙이기 전보다 허전함이 줄어들고 표현하고자 하는 분위기를 잘 살릴 수 있답니다!

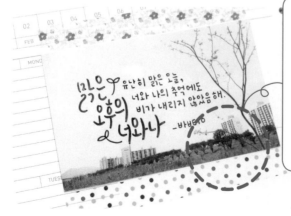

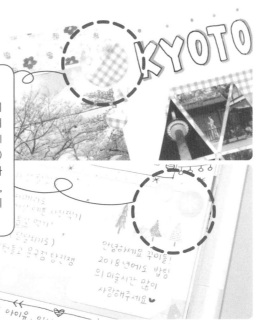

❹ 잘라서 활용하기

분위기가 비슷한 두 개의 마스킹테이프를 종이에 붙이고 잘라서 원형스티커처럼 활용할 수 있어요. (또는 종이호일에 붙이고 잘라서 활용해도 좋아요.) 손글씨로 짧은 글귀를 적어 준다거나 작은 사진으로 다이어리를 꾸밀 때, 포인트로 하나씩 붙여 주면 간단하게 다이어리를 채울 수 있답니다!

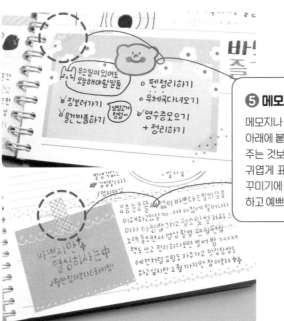

❺ 메모지에 포인트 주기

메모지나 사진을 붙일 때, 포인트로 위 아래에 붙여 주면 그냥 메모지만 붙여 주는 것보다 허전한 느낌이 줄어들고 귀엽게 표현할 수 있어요! 다이어리 꾸미기에 익숙하지 않은 분들도 간단하고 예쁘게 꾸밀 수 있답니다.

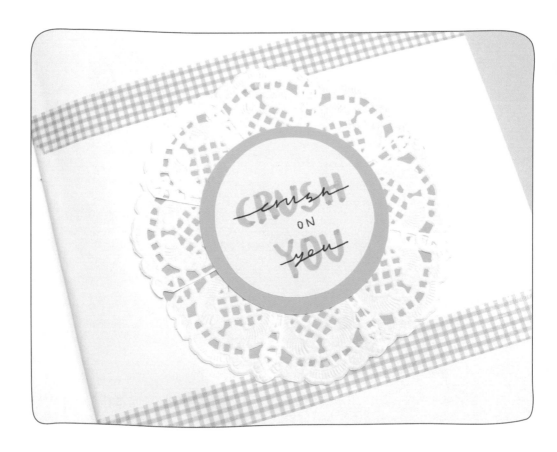

도일리페이퍼

동영상 보고
따라 하기
(5:00~)

카페에서 흔히 볼 수 있는 도일리페이퍼로 다이어리를 예쁘게
꾸밀 수 있다는 것, 아시나요? 모양도 다양하고 가격도 저렴한
도일리페이퍼를 활용해서 사랑스럽고 봄 느낌이 가득한
다이어리 꾸미는 방법을 알려 드릴게요!
특별히 분홍색과 레이스를 많이 사용해서 꾸며 봤으니
'소녀감성'을 좋아하시는 분들이라면 꼭 한번 따라 해 보세요!

첫 번째로 새로운 달이 시작하기 전,
앞표지를 만들었어요!
4월은 춥지도 덥지도 않은 계절이라
핑크와 도일리페이퍼의 레이스가 잘 어울릴 것이라고
생각해서 예쁘게 꾸며 봤답니다!

❶

네모나게 자른
색지 모서리 부분에
도일리페이퍼
가장자리 부분을
붙여 주세요.

❷

레이스가 반 정도 보이게
동그란 모양으로 잘라
줍니다.

❸

윗부분에 펀칭기로
구멍을 뚫어 주세요.

❹

트와인끈으로 연결해
주면 완성!

심심한 부분은
귀여운 장식으로
마무리해 줘요.

도일리페이퍼의
중앙 부분을 뚫어서
좋아하는 문구나 단어를
적어 줘요.

• 도일리페이퍼로 커튼 모양 틀 만들기

두 번째로는 도일리페이퍼를
커튼 모양으로 잘라서 활용해 줬어요!
창문에 레이스 커튼을 걸어 둔 듯한
느낌으로 꾸며 줬답니다.

① 도일리페이퍼를
4등분 해 주세요.

② 사진처럼 다시 한
번씩 잘라 줘요.
아랫부분의 조각은
더 넓게 잘라 주세요.

③ 가장자리의 레이스가
있는 부분만 가져와서
색지에 커튼 모양으로
붙여 주세요.

④ 더 큰 색지를 뒤에
겹쳐 붙여 주고,
패브릭테이프를
붙여 묶은 듯 표현해
줍니다.

⑤ 예쁜 글귀까지 적어
주면 완성!

• 도일리페이퍼로 리스 만들기

세 번째는 도일리페이퍼를 활용해서
리스 모양을 만들어 볼 거예요.
스티커로도 리스 모양을 만들 수 있지만,
스티커도 많이 필요하고 잘못하면
복잡해 보일 수 있는데, 이 방법으로 하면
도일리페이퍼 한 장만으로도 글귀를 적을 수
있는 리스를 손쉽게 만들 수 있답니다!

❶
도일리페이퍼를
8등분으로 잘라
주세요.

❷
레이스부분의 끝을
동글동글하게
다듬어 줍니다.

❸
도일리페이퍼 뒤에
색지를 붙여 주고,
잘라준 조각들을
살짝 겹치게 해서
원 모양을 만들어
주세요.

❹
중앙에 동그랗게
자른 색지를 붙여
줍니다.

❺
좋아하는 문구를
형광펜과 검정펜을
활용해서 예쁘게 적어
주면 완성!

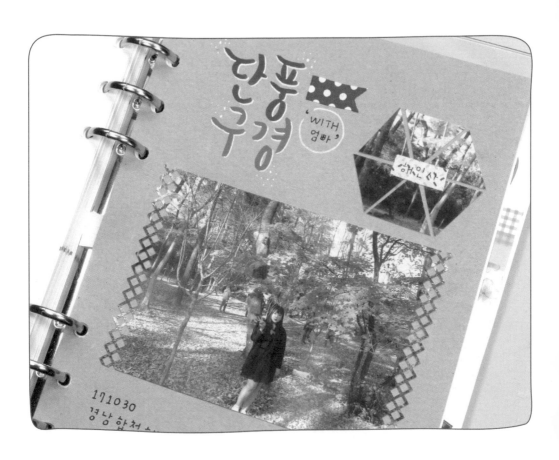

동영상 보고
따라 하기

하루하루 있었던 일을 기록하는 다이어리에 사진은 필수
재료 중 하나죠? 이번에는 사진을 활용해서 다이어리를
꾸밀 수 있는 꿀팁 몇 가지를 알려 드리려고 합니다!
기본 준비물인 가위와 풀만 있으면 꾸밀 수 있는 방법도
준비했으니 한번 따라 해 보세요!

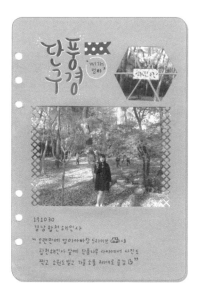

여행을 다녀온 후 잘 나온 사진과 함께
여행 다이어리 한 페이지를 예쁘게 꾸며 봤어요.
이 페이지에서 활용한
두 가지 방법을 소개해 드릴게요!

테두리에 포인트 주기

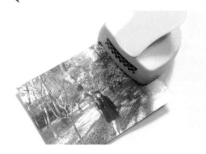

봉투나 편지지 등 종이를 간편하게 꾸밀 수 있는 디자인펀치를 활용해서
사진 테두리 부분에 예쁜 포인트를 줬어요!

Tip 디자인펀치가 없는 분들은
핑킹가위를 활용하셔도 됩니다.

나만의 육각형 액자 만들기

사진 뒷면에 육각형을 그려 주고 그대로
잘라서 사진을 맞춰 주면 됩니다!

나에게 있어서는 특별한 날,
어떻게 꾸미면 좋을지 고민하시는 분들이 있다면
이 방법을 활용해 보세요!
포토샵에서만 할 수 있을 것 같은
배경 합성을 손으로 직접 오리고 붙여서 해 보았답니다.

❶ 사진의 배경 부분을 오려 주고

❷ 내 사진과 같은 크기의 다른 사진을
붙여 주면 끝!

사진의 윗부분에 레이스와 함께 트와인끈을
사용해서 리본을 만들어 줬어요. 귀엽고
사랑스러운 분위기의 다이어리를 원하신다면
가끔씩 사용해도 좋은 방법이에요.
단, 자주 사용하면 다이어리가 제대로 닫히지 않고
글씨를 쓸 때에도 방해가 될 수 있답니다!

• 마스킹테이프로 액자 만들기

이번에는 직접 찍은 사진과 함께 마스킹테이프를 활용해서 특별한 액자를 만들어 줬어요. 고요한 분위기를 내기 위해 살랑살랑체로 예쁜 문구도 함께 적어 줬답니다!

❶ 흰 종이에 사진 크기보다 조금 크게 마스킹테이프를 붙여 줍니다. 그리고 사진을 마스킹테이프 위에 붙여 준 다음,

❷ 약간의 여백을 남기고 잘라 주면 액자 완성!

깨알꿀팁 사진 인화는 어떻게 하나요?

저는 다이어리를 꾸밀 때 쓰는 사진의 대부분을 인화된 사진으로 사용하는데요. 인터넷에 '사진 인화'를 검색하면 나오는 인쇄업체 중 하나를 골라 제일 작은 사이즈(3*5)로 인화하면 다이어리 꾸미기에 딱 알맞은 크기의 사진이 인화되어 옵니다. 나만의 포토북에도 보관하고, 여행 스크랩북도 만들어 볼 수 있도록 사진 인화 방법은 꼭 알아 두고 활용해 보세요!

⚜ Sticker ⚜
스티커

동영상 보고
따라 하기

큰 문구점에서 귀여운 스티커를 발견하곤 곧바로 구매했지만 막상 어떻게
써야 할지, 어디에 써야 할지 몰라서 아직 쓰지 못한 스티커가 있으신가요?
동네 문방구에서도 쉽게 구매할 수 있는 원형스티커부터
투명라벨지를 사용한 수제스티커 만들기, 투명스티커 활용법
등 내가 가지고 있는 스티커를 200% 활용할 수 있는 방법을
준비해 봤어요!

• 원형스티커 활용하기

작은 원형스티커 활용하기

첫 번째로는 원형스티커를 활용해서 간단하게
꾸밀 수 있는 방법을 들고 왔어요.
저는 크기가 작은 '분류 라벨스티커'를
활용해서 꾸며 보았답니다!

❶ 색지를 잘라 주고 그 위에 원형스티커를
도트무늬가 되도록 붙여 주세요.

❷ 뒤집어서 말풍선 모양을 그려 줍니다.

❸ 그대로 잘라 주고,
펜으로 허전한
부분을 채워
줬어요.

투명 원형스티커 활용하기

투명 원형스티커를 반으로 잘라서 테두리를 만들어
활용해 줬어요!

143

메모지 만들기

❶ 투명스티커를 가로로 길게 빈틈없이 붙여 줍니다.

❷ 종이를 네모나게 잘라 주세요.

❸
심심한 윗부분은
마스킹테이프를 붙여서
마무리해 줍니다.

완성!

리스 모양 만들기

❶ 하나씩 잘라 준 투명 스티커를

❷ 리스 모양으로 붙여 주고

❸ 펜으로 주변까지 가득가득 채워 주면
리스 완성!

• 라벨지로 투명스티커 만들기

일반라벨지

라벨지는 사무용품으로
문구점에서 쉽게 구할 수 있는
재료 중 하나예요. A4용지처럼
생겼지만 스티커처럼 접착면이
있어 라벨지에 손글씨나
말풍선을 그려 주고 오려서 실제
스티커처럼 활용할 수 있답니다!

투명라벨지

일반라벨지와 다르게 투명으로
되어 있어서, 인쇄한 후 오려서
투명스티커처럼 활용할 수
있어요. 저는 매직과 네임펜으로
캘리그라피를 적어서 사진에
활용해 줬답니다!

• 사각스티커 200% 활용법

시중에 팔고 있는 사각스티커를 활용해서 직접 다이어리를 꾸며 봤어요!
사각스티커는 워낙 활용도가 높아서 특별한 팁이 있다기보다는
사진의 분위기에 맞게 어떤 재료를 사용하느냐가 중요한 요소인 것 같아요.
저는 빈티지한 느낌으로 표현해 주기 위해 크라프트지와 마스킹테이프를 함께 활용해서
포토클립을 만들어 주고, 사진에 포인트를 줘서 깔끔하게 꾸며 봤답니다!

❧ Memo Paper ❧
메모지

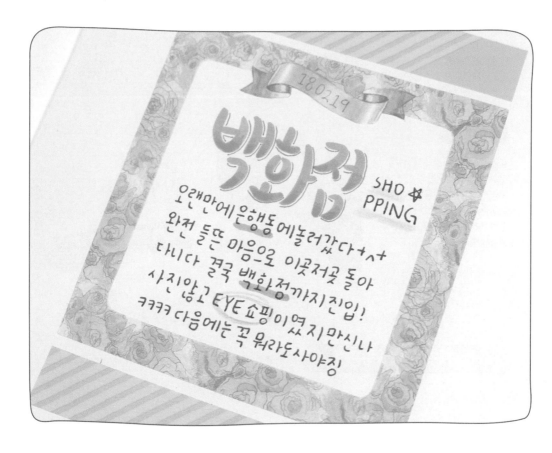

동영상 보고
따라 하기
(8:00~)

학생이라면 작은 것 하나씩은 꼭 들고 다니는 메모지로
다이어리를 예쁘게 꾸미는 방법을 준비했어요! 색깔과
디자인이 정말 다양하고, 쉽게 구매할 수 있어서 부담 없이
사용 가능한 메모지, 이 재료만으로 어떻게 다이어리를
꾸밀 수 있는지 알아볼까요?

• 정사각형 메모지

주변에서 어렵지 않게 구매할 수 있는
유형의 메모지예요!
크기도 다이어리에 사용하기에 적당하고,
원하는 모양으로 잘라서 쓰기도 좋아서
평소에 정사각형 메모지를 다이어리에
가장 자주 활용하는 편이에요.

칸 크기에 맞게 잘라서 활용하기

사각형 메모지를 가장 자유롭게
활용할 수 있는 Weekly 부분의
칸 크기와 비슷하게 잘라 주고, 그
안에 일기를 적어 주거나 큰 글씨로
일정 등을 적어 깔끔하게 꾸며
졌어요. 특별한 포인트를 준다거나
스티커를 붙여서 빈 공간을 굳이
채우지 않아도 어색하지 않은
방법이라 다이어리를 꾸밀 때
애용하는 방법이에요.

맛집 평가표, 사각 일기장 만들기

맛집을 다녀온 후 다이어리를 특별하게 기록하고
싶을 때 사용할 수 있는 맛집 평가표와 부담 없이 짧게
일기를 채울 수 있는 사각 일기장을 만들어 봤어요!
다이어리를 쓰시는 분들 중 '매일 쓰는 것'에 대해
크게 부담을 느끼고 한번 밀리게 되면 계속 미루다가
결국엔 포기해 버리는 분들이 생각보다 많더라구요.
다이어리를 매일 채워 나가는 것이 부담스러운
분들은 이 방법을 활용해서 간단하게 다이어리를
꾸미면 좋아요!

그림이나 글귀로 채우기

문구점에서 흔히 볼 수 있는 메모지들은
대부분 파스텔톤의 색을 가진 메모지예요.
그래서 저도 감성적이고 편안한 느낌의
다이어리를 꾸밀 때 자주 사용하고
있는데요, 짧은 글귀나 그림으로 채워서
간단하게 꾸며 주면 좋아요!

• 떡메모지

떡메모지는 접착면이 없고 디자인이
다양해서 다이어리를 꾸미는 분들에게 많은
사랑을 받고 있어요. 꾸미기 귀찮은 날에는
떡메모지 하나로 다이어리를 채울 수 있을
정도로, 초보자분들이 사용하시기에도
아주 좋은 재료랍니다!

틀만 잘라내서 활용하기

떡메모지에는 다양한 디자인이 있지만 그중에서도 '틀'이 갖춰져 있는 디자인이 많은데요. 그런 메모지들은 가끔 가위로 틀만 잘라 내서 활용하기도 해요.

메모지의 특이하고 예쁜 디자인의 틀은 그대로 갖추되, 안은 내 마음대로 채워 넣어서 내가 표현하고 싶은 대로 표현할 수 있죠. 다이어리 꾸미기가 서툰 초보자분들에게도, 내 맘대로 꾸미고 싶은 고수분들에게도 추천하는 방법이랍니다!

포인트용 메모지는 Weekly 부분을 꾸밀 때 옆부분에 오늘 일정을 간략하게 정리해 준다거나, 오늘 쓴 지출을 정리해 줄 때 등 추가적인 정보를 적을 때 사용하고 있어요. 크기도 적당해서 Monthly 부분에도 사용할 수 있는 것이 장점이랍니다!

일정 정리하기

오늘 해야 할 일이나 또는 오늘 생긴 일정이 있다면 이 메모지에 바로 기록하고 있어요. 다이어리에 막 사용하기에 부담 없는 크기라 저만의 알림장 역할을 톡톡히 해 주고 있는 메모지랍니다!

Monthly에 활용하기

크기가 크지 않고, 쉽게 잘라서 사용할 수 있다 보니 Monthly 부분에도 부담 없이 사용할 수 있어요! Weekly 부분에 신경 써서 적다 보면 가끔 Monthly 부분을 잊어버릴 때가 있는데 그럴 때 길게 붙여 주고 짧은 명언을 적어 주거나 좋아하는 글귀를 적어 주곤 한답니다!

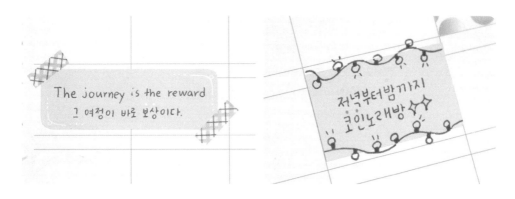

색종이

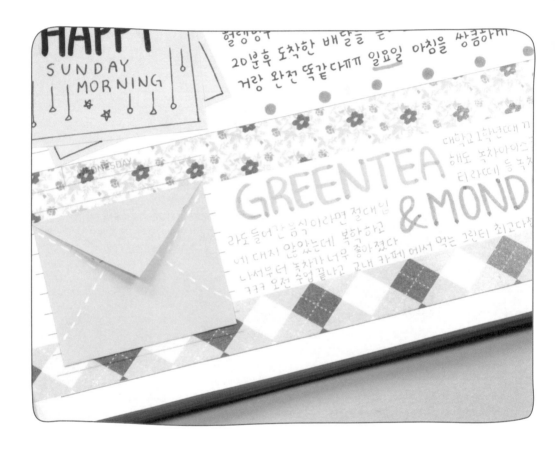

동영상 보고
따라 하기

'색종이'라고 하면 초등학생 시절 종이접기 한다고 썼던 게
마지막인 분들이 계실 거예요. 하지만 요즘에는 색종이 종류도
워낙 다양하게 나와서 다이어리 꾸미기에 아주 많은 도움을 주고
있답니다! 다이어리 꾸미기에 좋은 색종이들부터 색종이로 꾸밀
수 있는 몇 가지 방법까지 알려 드릴게요!

다이어리 꾸미기에 활용하면 좋은 색종이

꽃무늬 색종이·파스텔 색종이·스티커 색종이

꽃무늬 색종이

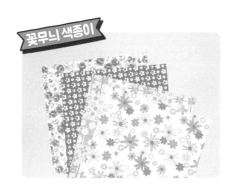

꽃무늬 색종이는 마스킹테이프가 없을 때 잘라서 활용하기에도 좋고, 찢어서 붙여 줘도 빈티지한 느낌이 나서 자주 활용하고 있는 색종이예요. 특히 크라프트지랑 궁합이 잘 맞아서 항상 함께 활용하고 있답니다!

파스텔 색종이

색종이 특유의 쨍한 색감 대신 파스텔톤의 봄 느낌이 물씬 나는 색으로 구성된 색종이예요.
다이어리를 꾸미다가 테두리 부분에 포인트를 주거나 사진 테두리를 꾸며 줄 때 색종이를 자주 사용하곤 하는데요. 특히 이 파스텔 색종이를 아주 유용하게 쓰고 있답니다!

스티커 색종이

라벨지처럼 뒷면에 접착면이 있는 색종이예요. 종이를 찢어서 붙인 후 글씨를 쓸 때 풀이 덜 말라서 볼펜이 번진다거나 혹은 붙인 부분이 울퉁불퉁하게 우는 경우가 있는데 그런 경우를 대비해서 손쉽게 사용할 수 있는 색종이랍니다! 저는 주로 쉽게 떨어지는 인화 사진과 함께 사용해 주고 있어요!

첫 번째로 색종이를 활용해서 다이어리에 붙일 수 있는 편지봉투를 만들어 볼 거예요! 조금 크게 만들어서 그날 썼던 영수증을 보관할 수도 있고, 놀러 갔던 곳의 티켓들을 넣을 수도 있답니다!

Tip 영수증이나 티켓을 보관하실 분들은 색종이 1장 그대로 사용해 주세요!

❶ 색종이를 1/4 크기로 자르고 양쪽 꼭짓점에 맞춰서 한 번씩 접어 주세요.

❷ 안쪽으로 꼭짓점이 만날 수 있도록 접어 줍니다.

❸ 밑부분을 위로 끌어올려서 접어 주고 살짝 붙여 주세요.

❹ 윗부분을 접어 주면 완성!

완성!

저는 그날 먹었던 음식을 적어 줬어요! 나만의 미니영수증을 만들어서 넣어 줘도 아주 귀엽겠죠?

• 견출지 모양의 로고 만들기

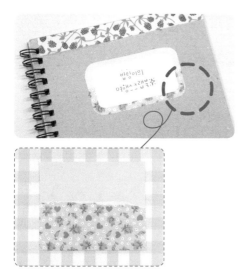

다이어리 꾸미기는 물론이고 노트 앞부분도 귀엽게 꾸며 줄 수 있는 견출지 모양의 로고를 만들었어요. 색종이 하나를 그대로 활용해도 좋지만 저는 꽃무늬 색종이와 파스텔 색종이를 함께 붙여서 만들어 줬답니다!

작게 만들어서 다이어리 Monthly 부분에도 활용해 줬어요. 중간중간 포인트로 활용하기 좋은 방법!

• 색종이로 다이아몬드 장식 만들기

여름 느낌이 물씬 풍기는 꽃무늬 색종이를 활용해서 7월 다이어리 앞부분에 다이아몬드 모양을 만들어 주고, 예쁜 손글씨를 적어서 7월 표지를 만들어 줬어요! 자르고 붙이기만 하면 돼서 누구나 쉽게 따라하실 수 있어요.

❶
색종이 뒷부분에
다이아몬드를 그리고

❷
그대로 잘라 주면 완성!

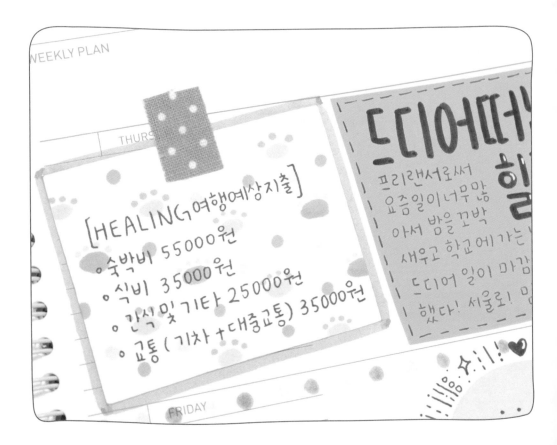

동영상 보고
따라 하기

다이어리 꾸미기를 이제 막 시작하신 분들이라면
조금 생소할 수 있는 재료인데요. 마카에 대해 잘
모르시는 분들을 위해 짧은 정보와 함께 간단하게
꾸밀 수 있는 두 가지 방법을 준비했답니다!
바로 시작해 볼게요!

모르시는 분들을 위한 간단 설명!

마카는 주로 일러스트와 같은 전문적으로 그림을 그리는 분들이 자주 사용하시는 재료인데요! 그래서 질이 매우 좋기도 하지만 가격이 다른 펜들에 비해 많이 비싼 편이랍니다. (대형 문구점 기준 S사 개당 3,000원) 하지만 마카를 한번 쓰다 보면 특유의 색감 표현과 부드러움에 비싸더라도 계속 쓰게 되는데요. 마카가 다이어리 꾸미기에 어떤 점이 좋은지 간단하게 알려 드리겠습니다!

결 자국이 남지 않는다

시중에 다이어리 꾸미기에 좋은 색깔펜들을 활용해서 손글씨를 꾸미고 색칠하다 보면 저절로 생기는 결 자국에 몇몇 분들은 많이 속상하셨을 것 같아요. 하지만 마카는 몇 번 덧칠해도 색이 진해질 뿐, 결 자국이 남지 않는다는 것이 가장 큰 장점이랍니다!

색칠하다가 종이가 벗겨지지 않는다

사진에서 알 수 있듯이 진하게 표현하고 싶은 부분에 몇 번이고 덧칠해도 쉽게 종이가 벗겨지지 않아요. 저는 손글씨를 연습할 때 스케치북에 그려 보는 편인데 색칠을 하다 보면 항상 종이가 까져서 속상했던 적이 많아요. 하지만 마카를 사용하면 그런 일이 생기지 않으니 훨씬 편하게 작업할 수 있어요!

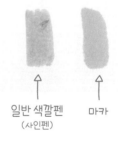

일반 색깔펜　　마카
(사인펜)

주 성분이 기름으로 되어 있는 펜이다 보니 다이어리에 바로 색칠을 하게 되면 뒷장을 사용하지 못한답니다. 꼭 다른 종이에 그린 다음 잘라서 활용해 주세요!

뒷면

• 메모지처럼 꾸며서 활용하기

흰 종이에 마카를 사용해서 다양한 패턴을 그려 주고 잘라서 메모지처럼 만들어 주면 나만의 독특한 디자인의 메모지가 완성돼요. 일정을 정리하는 메모지 역할을 해 주기도 하고 가계부 역할을 대신해 주는 등 내 다이어리에 든든한 보조 역할을 해 준답니다!

• 그라데이션 글씨 만들기

앞서 말씀드렸듯이 마카는 덧칠하면 할수록 색이 진해지는 특성을 가지고 있어요. 그 점을 활용해서 그라데이션 손글씨를 만들어 봅시다!

1번 2번 3번

마카는 아주 두꺼운 스케치북 같은 종이가 아니라면 항상 뒷면에 번질 위험이 있기 때문에 다이어리에 활용할 때도 색종이를 찢어 붙인 후에 사용을 하거나 다른 종이에 그린 후 잘라 붙여야 해요!

마카로 다양한 패턴의 메모지를 만들어 보세요!

나에게 맞는
다꾸 스타일 찾아보기

다이어리 꾸미기를 처음 시작할 때, 혼자서는 도저히 감히 잡히지 않아 인터넷 블로그나 SNS 등 다른 분들의
다이어리를 보고 참고해서 꾸며 보는 경우가 많은데요! 그렇게 따라 꾸미다 보면 어느새 다이어리가 한쪽은
밝고 발랄한 분위기, 다른 쪽은 어둡고 심플한 분위기로 꾸며져서 다이어리가 어수선해 보이는 상황이 생기곤
하더라구요. 다이어리를 꾸밀 때 나만의 색을 찾기 어려운 분들을 위해 원하는 스타일과 그 스타일에 맞는
재료들을 추천해 드릴게요!

아기자기하고 밝은 스타일

평소에 다이어리를 꾸밀 때, 제가 선호하는 스타일이에요! 다이어리를 펼쳤을 때 화려하고 빈 공간 없이
가득 채워져 있는 느낌을 좋아하시는 분들, 혹은 손그림, 손글씨로 꾸미는 것에 관심이 많으신 분들이라면
쉽게 접근하실 수 있는 방법이랍니다.

채색 도구	색연필	색깔펜
재료	스티커	마스킹테이프
	손그림	사진
	크라프트지	색지
포인트펜	글리터펜	붓펜

빈티지하고 심플한 스타일

빈 공간에 대한 막연한 두려움이 있으신 분들이 도전하기 좋은 방법이에요. 감성적인 사진과 간단한 패턴의 마스킹테이프 하나만 있어도 쉽고 예쁘게 꾸밀 수 있답니다! 포인트로 캘리그라피를 활용하거나, 짧은 글귀를 활용해서 꾸미면 더욱 빈티지하고 감성적인 느낌을 줄 수 있어요!

채색 도구	색연필	색깔펜
재료	스티커	마스킹테이프
	손그림	사진
	크라프트지	색지
포인트펜	글리터펜	붓펜

이 책을 쓰기 시작하고, 마무리를 지을 때까지 꽤 오랜 시간이 걸렸습니다.
초등학생 때부터 쌓아 왔던 다이어리 꾸미기 노하우들을
이 책 안에 모두 쏟아붓겠다는 다짐으로 많은 내용을 담으려 노력했는데
그 과정에서 지치고 힘든 일들이 겹쳐 많이 주춤했어요.
그때마다 버팀목이 되어 준 부모님과 내 친구 채니,
저를 믿고 기다려 주신 많은 구독자분들과 출판사 관계자분들 모두 감사합니다!

마지막으로 이 책을 읽어 주신 여러분들께
진심으로 감사드립니다 ♥

이 책을 보면서 다이어리 꾸미기 방법을 배우다 보니 감각이 없는 나조차도
쉽게 할 수 있을 것 같다는 생각이 들었어. 일상의 활력을 만들어 줘서 고마워! _주말바라기

제게 디자인의 길을 틔워 주신 밥팅님, 당신의 길이 탄탄했기에 타인의 길도 잘 닦아 주리라 믿습니다.
함께 꽃길만 걸어요. _쭈꾸미송예린

밥팅님과 매달 같이 다이어리는 꾸미는 것이 소소한 행복한 시청자입니다. 책 출간 너무
축하드립니다. 항상 꽃길만 걸으세요.♥ _냥냥

다이어리 쓰는 것 자체를 망설이고 어려워했었어요. 요령이 없었으니까 막막하더라구요.
하지만 업무적으로 필요한 스케줄이나 기억하고 싶은 일들을 틈틈이 메모해야 했는데, 워낙
아날로그 감성인지라 핸드폰으로 하는 건 익숙지도 않고 눈에도 잘 안 들어오더라구요. 밥팅님
덕분에 간단하게 꾸미는 방법이나 스킬들을 다양하게 배우고, 또 내 것으로 응용해 볼 수도 있게
되었어요. 이 책으로 많은 분들께 도움이 되길 바랍니다! _Hodu yomi

밥팅님 덕분에 저도 단기간에 악필 교정이 되었어요! 그리고 친구들에게 제 장점을 소개할 때,
예쁘게 꾸미기를 잘한다고 당당하게 말할 수 있게 되었어요 ;) 저에게 예쁜 꾸미기 실력, 예쁜 글씨체
만들기에 도움을 주셔서 너무 감사합니다! _juyoung p

제가 밥팅님 덕분에 저희 반 친구들에게 '필기왕'이라는 소리를 듣고 다닙니다! 전에는 똥손이나
똥글씨라고 그랬었는데 현재는 정말 기분 좋게 학교를 다니고 있어요~ 이번에 책 출간 축하드리고
베스트셀러 도전! 한번 해 보시길 바랄게요! 다시 한번 축하드립니다! _SELF YOUR